U0031638

日本美學 2

幽玄

薄明之森

大西克禮

至道弘深，
混成無際，
體色空有，
理極幽玄。
——《周書・武帝紀上》

佛法幽玄，傳到中世日本落地生根，長成獨特的幽玄美學。美，是朦朧、寂寥，是不可言說的深刻眞理，大和民族學會了只在必要的地方降下光，在隱蔽之下生成幽玄。

畫出幽玄的日本水墨畫

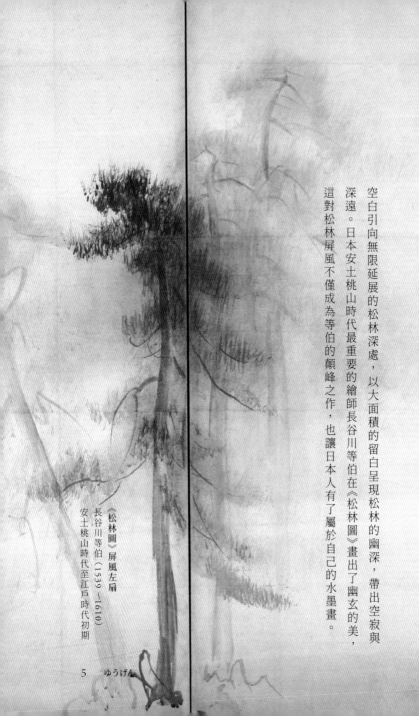

空白引向無限延展的松林深處，以大面積的留白呈現松林的幽深，帶出空寂與深遠。日本安土桃山時代最重要的繪師長谷川等伯在《松林圖》畫出了幽玄的美，這對松林屏風不僅成為等伯的顛峰之作，也讓日本人有了屬於自己的水墨畫。

《松林圖》屏風左扇
長谷川等伯（1539～1610）
安土桃山時代至江戶時代初期

5　ゆうげん

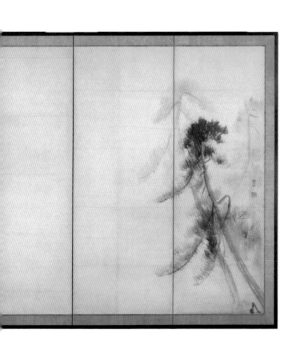

《松林圖》屏風右扇

孤身而立的松樹，
幽玄的餘情。

畫的背景是長谷川等伯記憶中的故鄉能登。松樹林被種植於海岸，以抵抗海風侵襲。等伯歷經友人千利休、庶子友藏之死，於悲憤中畫下面對強勁海風的松樹孤影。這是繪師眼中一代茶人的精神映現，諸行無常的佛法真義。

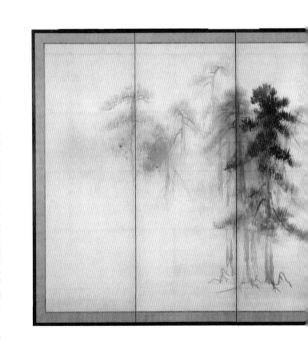

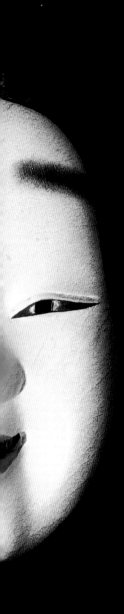

幽玄　8

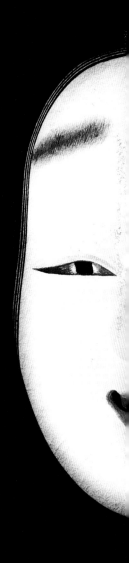

9　ゆうげん

能就是幽玄

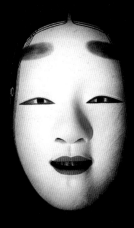

能面被置於黑暗，能舞台四周全黑，時間在無邊無際中緩慢流逝，悠久到令人萌生恐懼。能劇中，鬼不會是寫實的鬼，寫意的美麗舞姿，便是幽玄。

不同於世界上其他藝術的能量

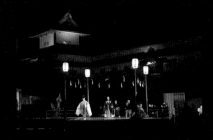

能舞台

談到「能」，日本人心中的想像就是「幽玄」。中世紀能樂大師世阿彌在結合了語言、動作、歌舞、戲劇的能藝術中加入柔和的幽玄美，完備了「夢幻能」的奧義與形式，也讓能擁有不同於世界上其他藝術的能量。

陰翳的幽玄世界，
日本的光影美學。

若人生中追求「光」，首先要認真凝視眼前名為「影」的苦難現實。
——安藤忠雄

美不在於物體，而是在物體與物體間創造出的陰翳的交織、明暗當中。
——谷崎潤一郎

安藤忠雄　兵庫県立美術館

工藝設計

21世紀的設計師「該做什麼？」

活用數理的立體結構、改良再生材料質地，還有……當思考創作的未來，服裝設計師三宅一生提出的解答，背後的美學即是日本人自古對影（陰影）的獨特意識。

光與影的雕刻，除了展現於日式庭園、工藝、服飾，自然還有燈光照明這個選項。

三宅一生 陰翳（IN-EI）燈飾系列
（2009 年試作、2001 年商品化）

建築、庭園、家屋

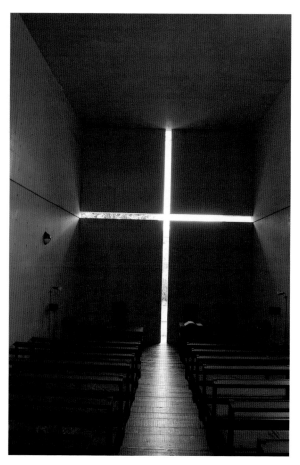

安藤忠雄　光之教堂

京都　源光庵

日本家屋

感覺空氣似乎被單獨抽離，凝結沉澱，永世不變的閒寂占領了那塊黑暗。西方人所謂的「東方的神秘」，似乎就是指這種昏暗之中的詭異靜謐。——谷崎潤一郎

文學

「在文學的領域，我想喚回我們早已失去的陰翳世界。將文學殿堂的屋簷加長、牆壁塗暗，將太亮眼的東西塞回黑暗，並卸下無用的室內裝飾。我不要求家家戶戶如此，希望至少一屋如是。最後會有什麼效果，不妨關燈一試。」

——谷崎潤一郎《陰翳禮讚》

《陰翳禮讚》（*In Praise of Shadows*）英、日版本

導讀　從神秘崇高到餘韻深遠

淡江大學日本語文學系　副教授　蔡佩青

如果說物哀是日本中古散文裡的一種氛圍，那麼幽玄可謂是日本中世韻文的精神。我在這裡所說的韻文，概括了和歌合能劇。能劇是戲曲，能劇大家世阿彌所謂的幽玄之美指的當然是戲曲中的舞、樂、聲的融合，甚至包含了舞台空間與演出步調等所有呈現。但能劇跟許多中國戲曲一樣，屬於說唱的藝術，並且故事內容多改編自古典文學作品，其中自然引用了許多和歌韻文。又或者我們可以說，由於世阿彌在《花鏡》中強調「幽玄風姿第一」的藝術理論太過知名，因此提到幽玄就叫人先想到能劇。

但是，大西克禮在本書中，並非闡述能劇之幽玄，而是以探究幽玄的定義為出發點，試圖釐清幽玄概念與美學價值之間的關係。他在和歌評論中尋找幽玄的身影，從和歌理論中定位幽玄的概念。

幽玄一詞源發於中國，表達的是老莊思想中幽深、玄妙的境界。而傳入日本後，被擴大解釋為美的極致，具有高度藝術性價值的一種概念。進入中世時期，日本歌道大家們用它來評論和歌時，又將其縮小為僅表達和歌情境裡的餘韻，雖然仍視幽玄為詠歌技巧的一種高明境界，但卻不一定能在所謂的藝術價值上獲得最高的評價。

當然，在日本中世諸多的和歌理論中，幽玄不只是評論和歌情境的讚詞，也是一種文風（日文稱為「風体」），因此，達到幽玄情境的和歌，也就是幽玄體的和歌，有人稱之為「高情體」，也有人稱之為「餘情體」。而無論中世歌學理論中用甚麼樣的詞彙來表現這樣的文風或情境，大西克禮如何有系統地整理並分析幽玄的美學概念，我不得不承認，它並不是那麼地好懂。

舉例來說，大西克禮在本日本美學系列的《日本美學1：物哀——

櫻花落下後》中提到平安末期和歌詩人西行的「心なき身にもあはれ

は知られけり鴫立つ沢の秋の夕暮」，說這首和歌裡所描述的「哀（あ

はれ）」，是心中那股對事物的感慨之情昇華到人生悲苦的境界，是

物哀的美學涵義的第四階段。但是，大西克禮在此似乎故意略掉了

藤原俊成對這首和歌的評價。這首和歌收錄在西行晚年時自撰的《御

裳濯河歌合》中，他挑選了七十二首自己的和歌，分成左右兩方各

三十六首，虛擬左方作者名爲山家客人，右方作者爲野徑亭主，他將

這和歌的書面競賽交給當時日本歌壇的權威藤原俊成，評比左右雙方

和歌的優劣。其中，這首水鳥離澤之歌列於右方，被評爲「心幽玄に

姿およびがたし」。也就是說，和歌的情境幽玄，和歌的樣式難以追

及。

究竟，這首和歌，是物哀的一種體現，還是幽玄的境界呢？大西克禮用同一首和歌來解釋物哀與幽玄，這說明了兩者之間其實有交會之處。水鳥飛起，劃破了寂靜的秋暮，驚動了西行該已了悟的心，那是「哀」。而這一連串的畫面，我們可以想像，鏡頭從西行模糊的背影慢慢聚焦、拉近，忽地，響起水鳥拍動翅膀掀起漣漪的聲音，西行的肩膀微微地顫動一下，然後，鏡頭漸遠，停格在最開始的遠景，似乎還聽得見逐漸遠去的風聲。這三十一個文字組成的，不只是作者心情的呈現，還有視覺與聽覺從靜到動的畫面，這就是「幽玄」。

換句話說，作者內心的「哀」透過「幽玄」境界的和歌而得以呈現，哀與幽玄是內（心境）與外（情境）的關係。這麼看來，大西克禮曾將幽玄與哀編入同一本《幽玄與哀》（1939 年）中的理由也顯而易見了。

回到和歌競比，俊成對左方和歌的評價是「ことばあさきに似て心ことに深し（和歌的表現不怎麼樣，不過作者的心情特別深刻）」。看起來，右方的水鳥離澤之歌應該要獲勝，但很可惜地，幽玄並沒有打贏這場內心戰。這告訴我們，幽玄是一種饒富哲學性的概念，在日本歌學中具有某種程度的藝術價值，但卻不一定是絕對的極致美。

幽玄用在能劇理論時也是如此，世阿彌說幽玄美的最佳例子是十二、三歲的少年不戴能面的那種美麗柔和的姿態。大家都知道，能面可以說是能劇中最重要的道具，如果說不戴能面才是幽玄，那麼能面的作用又在哪裡？說得俗氣一點，幽玄像是世阿彌打出的一種能劇品牌。

美學家大西克禮可不管幽玄是中世歌學理論上的流行用語，還是能劇派別中的知名品牌，他秉持一貫的作風，仔仔細細地從不同的角度來分析幽玄的涵義。被某種事物掩蔽、朦朧、靜寂、深遠、充實性、神秘性、非合理的。這些全蘊含在幽玄之中。最後，他下了一個結論，幽玄是衍生於崇高（Das Erhabene）的一種特殊的美的範疇。

在美學概念中，Erhabene 這個德文單字被解釋為面對偉大的事物時所產生的敬畏之情的體現。雖然聽起來與日本中世和歌詩人偏好歌詠的「寂靜秋暮」或「凋枯蘆荻」有很大的差距，但我想，他要表達的是幽玄的深奧與神秘，是含括了接近超自然的神聖境界。再回到西行的水鳥離澤之歌，西行研究學家西澤美仁教授對水鳥展翅掀起漣漪之聲做了如下的解釋：「彷彿神祇降臨般的如雷巨響」（《西行 魂之

旅路》角川文藝出版，2010年）。這麼看來，大西克禮將幽玄定位在崇高之美的範疇之內，的確符合日本中世和歌的幽玄境界。

目次

「歌寄情於花鳥風月，心卻必專於一處。」

（《藤原家隆口傳抄》）抒情與敘景的融合，正是和歌的生命所在。

無論是從思想還是感情上，對於東方美學所謂的「藝術美」和「自然美」，都不能從西方的美學角度將它解讀為「形式美」和「素材美」。

第一章

孕育幽玄美學的日本
歌道與歌學

「幽玄」的概念與相關討論主要形成於日本的中世[1]時代，因為受到發生領域的限制，如果我想試著把它視為美學範疇來看待，並闡釋其美學意義，恐怕需要更多明確的解釋。假如這些解釋可以讓幽玄的概念更明朗，自然就能讓我們明白究竟何謂「幽玄」。不過，我倒想多少繞一點路，先從美學的觀點來探討孕育了幽玄概念的「歌道」，以及「歌學」的一般特性。此種方法，一則可以讓我的幽玄論具有基礎，二則可以從一般論上解釋我們對幽玄美學的關心。

歌道的發達自古以來經歷了許多曲折，而這種日本特有的藝術形式從美學觀點來看，也具有以下特殊性質。第一，從美學意識作用下直觀與感動的關係來思考，和歌藝術不僅是包括了抒情詩與敘景詩的詩，其重要的特徵——「抒情性」與「敘景性」兩種要素的緊密融合，

與日本民族的美意識，或者更廣義地來說，與日本民族精神的某些特性密切相關。

當然，從《萬葉集》以來，很多和歌集都以和歌內容來分類，如四季、戀愛、哀傷等，這似乎是從內容將和歌區別為敘景性和歌與抒情性和歌。然而，我們都知道實際的和歌作品即便是描寫自然風物與風景，很多情況下絕不是單純地在寫景，而是將濃厚的抒情性或明或暗地交織在詩歌中。相反地，在表現戀愛或哀傷等主觀性感情的時候，大多數的情況下，也常常與自然景物的描寫結合，這些事實顯而易見。例如，像《萬葉集》中這首「秋田稻穗映朝霞，戀戀我心何處去」，表面上看來，上句不過是下句的序文，然而從美學內容來看，映照在秋田稻穗上的朝霞，具象化了下句的抒情內容。諸如此類的例子不勝

枚舉。

根據福井久藏氏的《大日本歌學史》中的記載，《藤原家隆口傳抄》這本書，雖然似乎是作者假託藤原家隆（1158 — 1237）之名而寫的作品，但其中有一句話說得很好：「歌寄情於花鳥風月，心卻必專於一處。」抒情與敘景的融合，正是和歌的生命所在。在這層意義上，從歷史上許多的作品來看，和歌藝術是最容易具備一般美學意識下的直觀與感動的融合條件的藝術形式，許多作品都具備了此條件，因而我們可以把這點視為和歌的一種特性。眾所周知，在西洋詩當中被視為傑作的抒情詩，例如歌德等人的詩作，其特徵也是直觀與感動的緊密結合。如果說這種融合是具有美學價值的重要條件，那麼和歌的本質可謂得天獨厚地充分滿足了這一條件。

第二，上述以美學體驗的內容觀點，也就是統一於其中的兩個要素——我稱之為藝術感的要素和自然感的要素——的關係來看，和歌容納了極豐富的自然感要素，這是它顯著的特性之一。不僅是和歌，整個日本及東洋的藝術，相較於西方，自然感的美學發展更豐富且更具深度，這事實無須多言。然而，這裡要特別指出，我這樣說並不是單就和歌及其他東洋藝術體裁而言。依我的看法，在東洋藝術中，所謂豐富的自然感美學，與西洋藝術相比，不單是數量上的差異，還有質的不同。

在東洋，特別是在日本，由於氣候風俗上的原因，所謂自然美，也就是以自然景物為對象的美學體驗，無論是廣度還是深度上早有顯著的發展。其結果是，這種自然美的體驗本身已經轉換為一種藝術性的

體驗，又或許催生出了在那之上的美感價值意識的傾向。並且，與此同時，東洋獨特的世界觀使得這種感情方面的傾向朝著思想方面深化，因此對東洋人固有的意識而言，在我們的世界似乎不可能像西方人那樣明顯地區分出「自然美」，也無法發展出更上一層如「藝術美」這樣的特殊觀念。

當然，「藝能[2]」或「藝道[3]」等概念在日本有隨著思想的發展而持續分化。然而，相較於西洋的「技巧」或「技術」等概念，日本的藝能或藝道強調的是參與其中的人格主體精神，所以不如說，它發展成為與「美」完全不同的思想（也因此，這些概念被廣泛地應用於美學藝術之外）。我們可以說，只針對美本身而言，無論是從思想還是感情上，對於東方美學所謂的「藝術美」和「自然美」，都不能從西方的美

學角度將它解讀爲「形式美」和「素材美」。也就是說，在東洋的美學意識中，藝術美當中存在不可分割的自然美；相同程度地，在自然美當中也有藝術美的根源。兩者不僅密不可分，在美學的意義上，可以認爲兩者具有同一性（identity）而殊途同歸。

因此，有一種逆說（paradox）認爲，就東洋人的美學意識而言，在藝術品誕生之前已經有藝術美的存在。從這個觀點來看藝術的根本，就是要忠實地發展大自然中固有的藝術美，率直地表達人們對自然美的主觀感受，接著再進行藝術技能的修行，進而發揮出全人格的道德精神意義。不過，雖然說要忠實地發揮大自然當中的藝術美，但這並不表示是從西洋式的寫實主義方向來描寫自然美的感覺形態，而是朝著自然本身所內含的理想美的方向發展。我認爲，應該從東洋藝

術的根本精神來說明藝術形式的特性，但在此先不深入討論。

我要說的是，從這個角度來看自然與藝術的關係，例如在東洋世界裡日本獨特的藝術種類——和歌與俳句等，我們有必要去思考它是否具有西洋藝術難以想像或者特殊的做法。雖然是頗為粗略的議論，為了將上述我的論點更簡單扼要地呈現，我想試著用算式來說明。西洋藝術的構造，在普遍的傾向以及相對的意義上，可以想成是「藝術美的形成＋（自然美的形成＋素材）＝藝術品」，或者更極端地，根據德國哲學家 Rudolf Odebrecht（1883 — 1945）的看法，可以簡化為「藝術美的形成＋素材＝藝術品」。然而，東洋藝術的構造（當然是指相對性上的意義與概括的傾向而言），需要將上述公式改為「（藝術美的形成＋自然美的形成）＋素材＝藝術品」，或者更精確地表達為「藝

術的形成＋（（藝術美的形成＋自然美的形成）＋素材）＝藝術品」。

最後這個公式，如上所述對東洋的美學意識而言，表達的是一種主觀的可能性，也就是在藝術品誕生之前，某種藝術美已經與自然美合體共存。同時，這裡所謂的「藝術的形成」，在某種意義上已經是超藝術的範圍，例如日本的藝能或藝道的概念，往往是全人格的、全精神性的（也含有道德性、宗教性的意義）──因此也是超藝術性的（在西方浪漫主義的藝術觀念中，藝術的概念也有顯著的擴大傾向，我們不應該忽視這種例外的情況）。

總之，雖然是極為抽象的概論，我們似乎可以說在東洋的藝術中，「藝術」的真髓在於，它一方面能夠提升或是深入人類精神的終極本

質；另一方面又具有與自然本身「超感性狀態」一致的傾向。

「萬物本性不生不滅，本性無關時間，具備萬理。本性非先天地而生，亦非後天地而生，是萬物根源。和歌之理亦如是。」（《耕雲口傳》[4]）

我是這樣理解東洋藝術中「自然感的美」。而強調這一點，正是日本獨特藝術形式的和歌合俳句的美學特性。

第三，就美學意識形式上，創作與享受的關係而言，如和歌或俳句這類的藝術形式，有值得注意的特殊性。簡而言之，就是在這些特殊藝術形式中，創作與享受因為美學意識的根本與統一性，得以明顯

且純粹地持續。以我之見，這與和歌或俳句作為詩、作為藝術，雖然已經發展出極高境界，它的外在形式卻受制於極簡單的條件有關。不過，這裡所說的簡單或容易是單就外在的形式而言，當稍微深入其內在的層面，情況就不一樣了。

例如，和歌自古就有風體[5]、歌病[6]、禁句等概念；俳句中，也有切字[7]、季語等規範。這些規範自然是周全考量了用詞選擇、句子的接續、格調後產生的藝術性的條件。在某種意義上，和歌或俳句在外在形式上短小單純，然而要在當中達到極高的藝術境界，還需要特別的苦心和修煉。也就是說，這樣的藝術形式（順帶一提，不僅是和歌合俳句，像是文人畫，或是茶道、花道等日本藝道也是一樣），對任何人來說都容易入門，但真正能登上大雅之堂的人卻是極少數。再換

一個角度，跳離客觀性的價值，單純從主觀的美學體驗來說，和歌或俳句這樣的藝術形式，對於專家之外的任何人來說是容易親近、習得的，它同時具有美學享受的普及性，及美學創作的普及性，兩點並行，對於日本民族而言，這是不容置喙的。

因此，在這樣的情況下，我們在美學上所思考的美學享受、美學創造的本源統一性，即便是以一種興趣主義的形式存在，對於產生這種藝術形式的民族而言，在他們的生活當中仍然能保持並充分發揮這種特性。日本民族的美學意識本來就具有這種傾向，所以才會產生並發展出和歌合俳句這樣的藝術形式。或者反過來說，由於日本此類藝術的形式發生於種種條件之下，才使得日本民族的美學意識得以朝著本源統一性的方向發展，兩者恐怕是互為因果吧。這樣看來，日本的

和歌或俳句藝術裡，較不存在社會文化的人為因素，例如藝術的職業方向的獨立化，或是藝術創作、藝術賞析的社會性分化等所產生的扭曲，日本藝術因此能保持並發揮人類本來的美感意識裡根本的純真性，這可以說日本值得注意的美學特性。

以上，是我對歌道藝術的思考，而對於產生了「幽玄」概念的歌道藝術，從對它的反省，或從歌學如何發達的角度來思考，也可以指出值得留意的一兩個特點。本來，在日本，並沒有如西洋所謂的美學、藝術哲學等認識。然而在個別的藝術領域裡，作為一種美學式的反省，無論是中國還是日本，（藝術論）皆以所謂詩論或畫論等形式出現。日本的歌學也是其一。

一般而言，這種個別的藝術論，基本上以研究該藝術固有的形式、技巧為主（在東洋，這樣的研究並沒有區分為文學史或藝術史，甚至也包含了歷史方面的考察）。因此，可以說，在那些詩論或畫論中，對藝術中的美學本質的反省是非常微弱，或者可以說是膚淺的。當然，中國的畫論與詩論中，形容作品的美學本質或美的印象的語言表現，可以說到達無與倫比的境界，相當精細而豐富，但卻幾乎看不到有關美學理論的省察。

相對而言，日本歌學在這一點上與中國稍有不同。從奈良朝末期的歌人藤原濱成（724—790）撰寫的《歌經標式》[8]，發展到平安朝後期的「和歌四式」[9]，日本都受到因為空海的《文鏡秘府論》而傳入的中國詩論的影響，或者是在模仿中國詩論。然而，從平安朝到鎌倉時

代，隨著歌道的興盛而發達的日本中世紀歌學，已經對和歌的美學本質、藝術形式（風體）、創作意識的過程、歌道與宗教意識的關係等，往美學方向深入探討。相對來看，這種特殊的藝術論，在東洋最具有美學或藝術哲學性質的，恐怕就是世阿彌或禪竹受了中世以後的歌學影響的能樂論著作了。

其次，關於歌學還有一點需要注意，歌學藝術對於形式的反省經常與自然美體驗的反省並行。我認為從這一點可以判斷，特殊藝術論的歌學，其觀點開始靠近一般美學，甚至提升了美學的境界。這一點與我在上文論及的，和歌與俳句中體現的東洋美學特性，也就是藝術感與自然感彼此滲透融合，相互聯繫，而「幽玄」也在這一歌學的概念

中，在東洋特殊的民族精神的規範下，形成一美學範疇，其根據就在於此。

這裡所指出的對歌學藝術的反省，我會在後文中在探討「幽玄體」這一種和歌的形式概念時再加以實證，現在若要定義它並舉一例來說明的話，在剛剛提到的「和歌四式」之一的《喜撰式》中，正描述了所謂和歌的四病：文中使用（一）岸樹、（二）風燭、（三）浪舟、（四）落花等詞彙來表達其中概念。也就是，岸樹易倒，風燭易滅，浪舟易覆，落花易亂。

然而，這些對和歌缺點的指陳，並非只是表達對某些和歌的美學印象或感受，它還明確定義了和歌在形式風格上的特徵（病名可能與音

韻相關，與某些和歌的第一句和第二句的首字同音）。像這樣表達和歌風格的既定關係時，「岸樹」或「風燭」等用詞，屬於自然感方面的詞彙，前人似乎將這種用詞視為一種比喻或格調，而我在其中看到的是敏銳掌握了自然感與藝術感而自然呈現的特殊的美學融合。

再舉一個例子，正如那有名的紀貫之[10]所說：「聆聽鶯鳴花間，蛙鳴池畔，生生萬物，付諸歌詠。」在他看來，自然中有詩也有歌。此後，在中世歌人的形式論中，也能看到藝術感與自然感融合的例子，最終並成為貫穿整個歌學思想發展的基調。所謂「詠歌，當如澆水於五尺菖蒲」（俊惠法師），這也是對於站在藝術感、自然感的融會貫通這一根本原理上的美學意識，在超越了單純的比喻或類比後，對和歌本質的一種直截了當的啟示。

以下要論述的「幽玄」概念與相關問題，是從上述歌道藝術、歌學藝術論為基礎而產生，在如此脈絡下，我們自然有充分的理由將幽玄置於美學範疇下做探討。

1 日本中世：指鎌倉時代至戰國時代，約為西元十二世紀至十六世紀。

2 藝能：與藝術為同義詞。近代的日本，為了區別舞蹈、西洋音樂等西方藝術，將能、人形淨琉璃、落語等日本藝術稱為藝能。

3 藝道：日本藝能的修業與領悟。

4 《耕雲口傳》：十五世紀的日本歌學論，作者為歌人花山院長親，號耕雲。

5 風體：指和歌、連歌、俳諧的形式、體裁，或作品整體散發出的旨趣。

6 歌病：歌學用語，指和歌在修辭上的缺點。

7 切字：俳句中表示終止形的固定的字或詞彙。

8 《歌經標式》：日本最早的歌學著作。

9 和歌四式：對奈良時代的《歌經標式》、平安時代的《喜撰式》、《孫姬式》、《石見女式》四本歌學名著的統稱。

10 紀貫之：平安時代歌人，代表作《土佐日記》開啟了日本的日記文學。

「風吹けば　沖つ白波　たつた山　夜半にや君が　ひとり越ゆらむ」

（風吹白浪起，同名龍田山，夜半是否君獨行。）

編按　被藤原公任視為和歌九式第一式的和歌典範

「委性命兮幽玄，任物理兮推遷。」——唐／駱賓王／《螢火賦》

第二章

風吹白浪起

幽玄的形式與美學價值

最近，許多關於「幽玄」的研究陸續發表，然而其中多數是討論幽玄的歷史，或是特別針對幽玄思想的文學史或精神史的研究。總體看來（雖然我瞭解的恐怕只是其中一小部分而已），我認為相關研究不是將這個概念無限制擴大到世界觀的範疇，就是給予過多特別限制後的分析。我想，無論如何分析「幽玄」概念或思想歷史的形成，抑或由外國傳入的軌跡，都無法立即闡明它在美學上的意義。

有鑑於此，我想在此跳脫精神史的角度，專從美學觀點來探討這個問題。不過，為了進行這一研究，也不得不考量相關的基礎性研究，以及「幽玄」一詞的文獻用例。但是，在文獻的用例研究上，就要將範圍擴大到歌學著作之外的日本古典詩文乃至中國文獻。這樣的研究，我們只能等待相關的專家來進行。無論如何，幽玄美學這樣的概念

念從日本歌學中產生，因此我們有必要涉及主要的相關文獻。

在這樣的研究中，有一點特別值得我們注意。就是將「幽玄」一詞作為一個特殊的美學意義上的「價值概念」來思考，以及將它作為一種被稱為「幽玄體」的「形式概念」來思考，兩者間有所區別（有關兩者之間的細部意義，容以後再述）。當我在看日本的歌學文獻，我的想法是，「幽玄」一詞的使用在許多場合都預設了「幽玄體」這個形式概念，或者是從這個形式概念所引導出的概念（即便並沒有使用「幽玄體」或「幽玄調」這樣的表述）。

然而有的時候，在這些文獻以及歌學以外的文獻裡，也有脫離了形式概念，只將「幽玄」作為純粹具有美學價值的概念的用例。本來，

先有「幽玄」一詞才衍生出「幽玄體」。然而，一旦幽玄確立了形式概念，其意義固定後，從中衍生出的新的涵義，例如和歌評比（歌合）的判詞中的「幽玄」，與（形式概念形成之前）最初美學概念的「幽玄」未必相同。然而，「幽玄」或「有心[1]」等概念的定義一直相當混亂，我想在後文試著整理，在此先埋伏筆。

關於「幽玄」一詞在中國的用例，我們可以參考岡崎義惠氏《日本文藝學》中的整理：

「委性命兮幽玄，任物理兮推遷。」（唐／駱賓王／《螢火賦》）

「峨峨東嶽高，秀極沖青天。岩中間虛宇，寂寞幽以玄[2]。非工複

非匠，雲構發自然。器象爾何物？遂令我屢遷。逝將宅斯宇，可以盡天年。」（晉／謝道韞／《登山》）

「佛法幽玄」。（唐／臨濟禪師／《臨濟錄》）

這些用語，有的背後含有中國的老莊或禪宗思想，但不論如何，我們都應該照「幽玄」的字面意思來解讀。

此外，日本歌學文獻以外的幽玄例，則有藤原忠宗（1087——1133）在《作文大體》所提出的「餘情幽玄體」的詩的形式，其中舉出了菅三品（菅原文時・899——981）的詩：「蘭蕙苑風催紫後，蓬萊洞月照霜中」，評曰：「此等誠幽玄體也，作文士熟此風情而已。」想來，這

首詩作中的所謂餘情幽玄，是借菊花象徵性表現幽玄之美。但是在這裡，已經明確地表達了幽玄作為詩的一種形式概念。以上與我將在後文闡述的歌學忠岑十體中的形式思想相比，時代上說不定更晚一些，所以或許是受了歌學形式的影響也不一定（特別是《作文大體》中提到的這一段，不是出自忠宗本人之手，是混入了後人的文章）。

在大江匡房（1041—1111）、藤原敦光（1063—1144）等平安時代擅長漢詩的日本文人寫的文章中，可以讀到「幽玄之境」、「古今相隔，幽玄相同」、「幽玄之古篇」、「術藝極幽玄，詩情仿元白」、「幽玄之道」等說法，這些是藉由「幽玄」的概念，來定義藝術美的極致，或者到達這種境界的才華與途徑，因此明顯是在強調幽玄的美學價值。換言之，在這些說法中，看不出幽玄受到特殊形

式的束縛。在這些文章出現的時代，如藤原基俊（1060——1142）這樣的傑出歌人，同時又擅長漢詩文寫作，可以得知歌道的「幽玄」概念應該已經在其周圍的文人墨客間流傳開來。不過，在這些例子中，「幽玄」一詞尚未全面地形成一種特殊的形式概念。

接下來再看看歌論或歌學方面，最先出現「幽玄」一詞的，正如許多人所指出的，是紀淑望（不詳——919）所寫的《古今和歌集》中的〈真名序〉：「至如難波津之升獻天皇，富緒川之篇報太子，或事關神異，或興入幽玄，但見上古歌多存古質之語，未為耳目之玩。」這裡的「幽玄」可以做種種解釋。有些看法將此幽玄視為佛法幽玄，並解釋為與聖德太子的傳說有關，我則是持保留態度，但可以確定的是，此時的幽玄雖然與歌道有關，卻不具備後文將討論的形式概念。

在另一個平安時期的歌人壬生忠岑（898—920）所提倡的和歌十體[3]中，除了古語體、神妙體、直體之外，還列舉了餘情體、高情體。忠岑十體當時是用來區分和歌的形式，但他的分類顯然很混亂，算不上嚴密。十體中並沒有出現「幽玄體」，但最接近後來幽玄體形式概念的，應該是「餘情體」和「高情體」。歌人忠岑對於高情體解釋道：「此體，詞雖凡流，義入幽玄，諸歌之為上科也。」這裡使用了「幽玄」一詞。順帶一提，我懷疑此處的「雖」字應該是「離」字之誤。按原文來解釋，指幽玄的價值只在於「義」，亦即「心」的方面。我倒覺得，歌人認為「詞」與「義」都超凡脫俗，進入了崇高幽遠的境界。

這樣解釋，可以與下文的「諸歌之為上科也」相呼應，正好表示出和歌整體美學價值的最高境界。儘管和歌的形式思想已產生，但「幽

玄」這一概念還沒有直接成為一種形式，只限於和歌整體的美或是藝術價值的概念。之後的歌學文獻，年代最早且最值得注意的，是藤原公任（966—1041）的《新撰髓腦》及《和歌九品》，後者將和歌的價值等級分為九品，而我們看一下九品中的最高等級（上品上）所舉的和歌例是：「明石海岸前，朝霧薄明中，扁舟隱入島，路險人心寂。」還有壬生忠岑的：「逢立春，吉野山上霞霧繞，今朝見如是。[4]」（《拾遺和歌集》〈卷一、春〉）

公任對這兩首歌的評語是：「用詞妙，心有餘。」所謂「心有餘」，就是餘情，從形式的觀點而言，相當於壬生忠岑的餘情體或高情體，或者後來所謂的幽玄體。在藤原公任的《新撰髓腦》中，將和歌分成九種形式，並舉「風吹白浪起」[5]為第一式，認為「應以這首為和歌典

範」。這裡主要取的是和歌形式的觀點，而上述和歌九品的分類標準明顯是價值上的分類。像這樣，公任的歌學已經是形式與價值並行，這是我們特別需要注意的。

接下來來看藤原基俊在歌合判詞中使用的「幽玄」概念。基俊是平安時代後期的和歌權威，他對於《中宮亮顯輔家歌合》[6]的左和歌「遠望似紅葉，霜露覆梨樹，誰宿此秋景。」與右和歌「紅色未摘花，濃淡披秋露，初染楓葉樣。」下了這樣的判詞：「左歌雖擬古質之體，義似通幽玄之境；右歌義實雖無曲折，言泉已（非？）凡流也，仍以右爲勝。畢。」在這裡，基俊說左和歌通幽玄之境，指的是甚麼呢？或許基俊也是基於老莊的禪學等思想，認爲此歌吟出了沒有妻子相伴、獨自幽棲在晚秋山間的隱士的心像，所以才給了「幽玄」一判詞。

然而，假如我們跳離此解釋，或許還可以將基俊的意思理解為：左歌用詞古樸，意境卻太複雜。它的缺點是，心與詞多少有些不協調之處；相反地，右歌內容不曲折，詞語流暢，形式與內容調和，因此相較之下略勝一籌。無論如何，在這個判詞中值得我們注意的是，基俊對於左和歌給了「幽玄」的美學評價，卻沒有因此認定它的藝術價值一定較高。還有，他只說了「幽玄之境」，並不一定表示他談的是幽玄體的形式概念。

也就是說，基俊評論的「幽玄」是基於老莊或禪宗的宗教思想意義，並非美學意義。這樣解釋似乎說得通，但我想似乎又不是那麼簡單。

為什麼呢？第一，被評為「幽玄」的和歌沒有在歌合勝出，這種例子在其他判者的判詞中也經常出現；第二，在基俊的時代，漢詩文方面

經常出現「幽玄」的概念。加上《作文大體》中的「幽玄」，以及忠岑十體中對高情體的說明中所使用的幽玄，當然會帶給擅長漢詩的和歌權威基俊不少影響。

這樣看來，單純作為歌道中的形式概念或特殊術語的「幽玄」，與一般用於表達美學價值或藝術價值之極致的「幽玄」，兩者在涵義上乖離，從基俊的判詞已經可以看見此朦朧姿態了。對於像我們一樣，希望從美學意義探討「幽玄」概念的人，這兩方面的意義及關係，確實是個棘手問題。

1 有心：歌論用語，指深慮的心或心思。在平安時代作為日常用語，指「深思熟慮」。反義詞為一「無心」。

2 此處的幽玄在形容神仙洞府中的幽寂靜謐，玄奧又變幻莫測。

3 和歌十體：歌論用語，內容涉及歌體、發想、表現技巧等，非單純指和歌的體例。

4 歌中的吉野山背景是雪景，歌人因為立春了，竟將雪景看成了春霞。

5 收錄於《伊勢物語》、《古今和歌集》，作者不詳。全文及注解可見本章首頁。

6 「歌合」是將歌人分成左右兩組，對兩邊的詠歌進行優劣評論的藝文批評會。《中宮亮顯輔家歌合》為平安時代後期的和歌集。

幽玄是言語無法表現的餘情，餘情中的隱藏景色。

幽玄不是單純的餘情，也不是單純的美，而是兩者統一之後那種難以捕捉的、美的餘情的飄泊狀態。──藤原俊成

第三章

餘情纏繞的歌風

中世歌學中的幽玄

在日本中世紀的歌學中，「幽玄」的形式即所謂「幽玄體」大體確立，我們接下來要概論歌學家對於幽玄的解釋。從上述的文獻例如忠岑十體當中，可以看見幽玄形式概念的萌芽，然而在歌道中，「幽玄」作為一個確實的形式概念，即成為歌體或體裁被認知並確立，還是從藤原俊成領導一代歌壇的時代開始的。

不過，若研讀俊成自己的著作《古來風體抄》，再去讀他大量的和歌判詞，可以明白他並非有意識地宣導或樹立「幽玄體」這樣一種特殊形式，起碼表面上不見端倪。然而，即便俊成本人並沒有把幽玄概念視為自身歌體的特色，但他樹立的藝術傾向及詠歌的性格，與從前歌道中那種含混模糊的幽玄概念之間，還是具有一種本質上的關聯。前者從後者中獲得了理念啟示，而後者又從前者的創作中獲得了具體

的表現形式。「幽玄體」的概念從此趨漸確立。我們可以在鴨長明的《無名抄》或藤原定家的相關著述中，明顯察知這一事實（在他的歌合判詞中，也屢屢使用「幽玄體」一詞）。

首先，俊成在歌論中直接使用「幽玄」一詞，出自他讀了慈鎮和尚的歌合判詞後，自述其平生抱負的一段文字當中。其中有這樣幾句話：「舉凡和歌……即使光是吟詠，也要能讓人聽到豔美，或感受幽玄。要寫出好歌，除了言語姿態，還要有『景氣』。例如，春天的花玄，秋天的月下聽見鹿鳴，籬邊的梅花殘留春天氣息，山嵐上沾染霞光，秋天的月下聽見鹿鳴，籬邊的梅花殘留春天氣息，山嵐上的紅葉降下時雨，這就是景氣。正如我常說的，『月是往日月，春是昔年春，人如常，景物非』（作者不詳）或『淺山掬水，濁水難飲，亦無言，就此傷離別』（紀貫之）等歌，聽起來格外響亮。」這處提到

了幽玄，並沒有談論幽玄體，考察文章前後，明顯可以看出，俊成將一種飄渺餘情纏繞的歌風視為幽玄。

再更深入地看，我認為他所說的餘情，不僅是單純的歌詞直接表現之外殘留下的意涵，更是指心詞合一時，瀰漫於整首和歌中那種難以名狀的、美的氛圍和情趣。總而言之，俊成要說的不是單純的餘情，也不是單純的美，而是兩者統一之後那種難以捕捉的、美的餘情的飄泊狀態，這便是幽玄吧。

俊成在年輕時名為顯廣，當時他擔任中宮亮重家朝臣家所舉辦的歌合的和歌判者，評「白浪破石磯，遠目花散里」這首和歌為「體裁為幽玄調，義非凡俗」，並判了優勝。後來，當他改名為俊成，在住吉

神社的歌合上判了和歌「晚秋雨後倍寂寥，昆陽蘆庵思京城」爲優勝，稱歌中「倍寂寥」與「思故都」等用詞「既入幽玄之境」。又在廣田神社的歌合上，評和歌「海上舟行，遠望故鄉，雲井岸上掛白雲」爲「可見幽玄之體」，與另一方的和歌列爲平手。

在三井寺新羅社的歌合上，他對和歌「清晨出海難波灘，鳥鳴高歌高津宮」使用了「幽玄」評語。在西行法師的御裳濯川歌合上，也對「鷁立沼澤」和「津國難波之春」等歌，使用「幽玄」一詞作爲評語。

其他例子，在此不一一列舉。在六百番歌合等其他歌合會上，俊成常用「幽玄之體」或「幽玄之調」等評語，有時也用「入幽玄之境」或「是爲幽玄」的說法。

「幽玄」思想的形式概念，到了鴨長明的《無名抄》變得更為明確。

該書下卷有一節闡述近代歌體（一說為近代古體），提到有人問他：

「當今人們對於和歌的看法分為兩派，偏好中古時代和歌的人，批評今日的和歌為達摩宗派[1]；另一方面，喜歡今日和歌的人，則認為古代和歌接近庸俗，想請教高見？」鴨長明答曰：「今世歌人，深知和歌為世代吟誦之物，歷久則彌新，遂回歸古風，習幽玄體。而中古流派為此震驚，於是做此批評。然而，只要心之所向合一，兩方皆為高明的秀逸之歌。」

鴨長明認為，幽玄也出自《古今和歌集》，並更進一步闡明幽玄體的本質，他寫道：「終歸，（幽玄）是言語無法表現的餘情，餘情中的隱藏景色。只要深執於心，且用詞極豔，便自然獲得幽玄。如秋天

落日景色，無色無聲，卻惹人莫名傷感，終濟然淚下。」他將幽玄之美比作優雅的女子心有怨懟又強忍不語的風情，道：「在濃霧中眺望秋山，群山若隱若現，更添無窮魅力，反而可以想像滿山紅葉盡染的優美景觀。」他在書中引用了俊惠的話：「世人所謂的好歌，就像豎紋的織布，而豔美的歌就如浮紋的織布，景氣浮在空中。」並舉「岸邊朦朧燈火……」和「月兒依舊，春兒依舊……」兩首和歌，認為「這是正把隱含的餘情浮現空中之歌」。由此看來，鴨長明一方面繼承了俊成對於「幽玄」的價值解釋，另一方面，又在幽玄概念中更明確地加上了餘情的定義。於是，幽玄作為歌體的概念，便越顯特殊了。

俊成之子定家，則確立了歌道的形式概念。「幽玄」概念也從這個時候開始，專門用來表示各種歌體當中的一種類型，「幽玄體」的概

念更明確地具體化。不過，自古以來，定家的著作當中有多本被認定是假借定家之名所寫，要確定哪些才是定家本人的見解，則必須依據專家的研究來確定（實際上，有些學者出於主張自己的美學觀點的需要，參照了一些日本歌學著作中的幽玄概念，假託定家之名的偽書也因此成了參考資料）。

在此，我們最應該參考的是定家的《每月抄》。定家成名甚早，被視爲當時的歌道巨匠，他參照過往的忠岑十體或道濟十體，劃分出和歌十體，並分別命名爲：幽玄樣、事可然樣、麗樣、有心體、長高體、見樣、面白樣、有一節樣、濃樣、鬼拉體。但對於這些歌體，《每月抄》中提到：「至少在這一兩年，我們不應該放棄基本的體裁來吟詠和歌。所謂和歌的根本姿態，相當於我所舉的十體之中的幽玄

樣、事可然樣、麗樣、有心體這四種……當能自在成誦，那麼其餘的長高樣、見樣、面白樣、有一節樣、濃樣，學起來也就更容易些」。鬼拉體不易學，磨練後也無法讀，是初學者難以吟詠的形式。」

又說：「和歌十體並無法超越有心體中的和歌本意……所謂秀逸的和歌，其實是指吟詠時內心的深度。……但並不是吟詠有心體。在思緒朦朧、心境凌亂的時候，無論如何也詠不出有心體（的歌）。越想拚命吟歌，便越違拗本性，終究事與願違。這時，最好先詠景氣之歌，只要詞姿尚佳，聽來悅耳，即便歌心不深也無妨。只要將這類歌詠上四、五首或十數首，心中的朦朧之氣消散，性情潛能得到釋放，自然可表現本色。又，如果以戀或述懷為題，就應專門吟詠有心體。」提倡「有心體」，是定家歌論中特別值得注意的一點。到了定家

的時代，幽玄體的形式概念固定，同時，作爲一種藝術理想，「有心」概念的層次被認爲高於「幽玄」。關於這一點，可以從定家這一段敍述中得知：「有心體與其餘九體密切相關，幽玄必須有心，長高體亦然，其餘諸體更是如此。無論何種歌體，如無心，便是惡歌。十體中之所以特別列出有心體，是因爲其餘的歌體不以有心爲特點，而實際上，有心存在各種歌體中。」在定家的《每月抄》中，將「幽玄」的概念作爲一個相當特殊的形式，窄化了它的意義。例如，他說：「假如在幽玄的詞下面接鬼拉的詞，便不優美。」從這句話中可見一斑（後文將要論述的世阿彌能樂論中關於幽玄的概念，似乎也受到了定家的影響）。

以上，我大體梳理了從俊成到定家的「幽玄」概念的演變。近年來，

日本的國學、文學者屢屢將「幽玄」與「有心」的關係提出討論，我當然也必須面對，雖然在此專業上我還是門外漢，謹在後文闡述一些意見。在此，我先探討定家以後確立的「幽玄」形式，即幽玄體的思想演變。

我們可以參考從鎌倉時代到室町時代定家的子孫或門人的著作，如藤原爲世的《和歌秘傳抄》、正徹的《正徹物語》、心敬的《私語》等書，以及一些借定家之名流傳後世的僞書。畢竟，說是僞書，也都是當時崇尙定家或者在定家權威的門生所寫。

在這類書中，首先該舉出是《愚秘抄》。這本書對歌體的劃分更爲細緻，分出了十八體，在此不一一舉出。作者「根據並參照以前的十

體，而制定了心、詞的品位。」例如在幽玄體下，包括了「行雲」和「迴雪」二體。總之，由此可見定家以後和歌形式概念分得更細。在這個時代，有關幽玄體本身的意義與內容說明也更為精細。對於我們來說，即使這些觀點並不是定家本人的觀點，對於幽玄的美學闡釋也是具有參考價值的。

如上述，根據《愚秘抄》，幽玄體並不是單一的體裁，其中還包括「行雲」、「迴雪」兩種，幽玄體是它們的總稱。原本，行雲和迴雪是「美麗女子的形容詞」，「婉美且高雅，心情彷彿籠罩在薄雲月光下」是行雲；而「柔亮且脫俗，心情宛如風吹雪而迷散空中」便是迴雪。定家提到：「《文選》〈高唐賦〉云：『昔先王嘗遊高唐，怠而畫寢，夢見一婦人曰：妾，巫山之女也。為高堂之客……且為朝雲，暮

為行雨。朝朝暮暮，陽台之下。旦朝視之，如言。故為立廟，號曰朝雲』。同書〈洛神賦〉云：『河洛之神，名曰宓妃……髣髴兮若輕雲之蔽月，飄颻兮若流風之迴雪』。」

接下來又寫道：「凡河內躬恒的『住吉之松為秋風』，源經信的『白浪洗滌松樹枝』皆屬此種形式。此類歌不是和歌之中道。但卻是晴歌體[2]，有人比喻為八旬老翁白髮蒼蒼，身戴錦帽，依靠紫檀樹下，將虎皮鋪在岩上，遙望遠方彈奏和琴，欣賞疾風驟雨襲來的夕暮。切記。」此處八旬老翁的比喻，感覺正切中了「幽玄」的概念，然而「住吉之松」一歌，在歌體形式上，更接近「遠白歌」。國史叢書《群書類從》中記錄西行歌論的《西公談抄》舉「海風徐，住吉松枝垂，白浪上搖曳」。為遠白歌之例。我們可以認為，這首和歌最早不是用來說

明幽玄體，而是用以說明長高體（其中包含遠白體）。如果真是如此，那麼我們就可以看出，「幽玄」形式的界線了。

接著，該叢書以書道的概念來比擬歌道的形式。凡書體，有皮、骨、肉三體，若從這三體來看被稱為「三跡」的小野道風、藤原行成、藤原佐理三人的筆跡，道風是「寫骨而不寫皮肉」，行成是「寫肉而不得皮骨之勢」，佐理是「存皮而忘骨肉兩姿」。這裡提到三跡各有得失。道風不借筆勢顯強勁、不寫柔婉執著；行成只寫出柔婉、缺少強勁，佐理得溫柔、失強勁與執著。「所謂強勁即是骨；所謂柔婉即是皮；所謂執著即是肉也」。

如果把皮、骨、肉三者對應於和歌十體，「拉鬼體、有心體、事可

然體、麗體」相當於骨;「濃體、有一節體、面白體」相當於肉;「長高體、見樣體、幽玄體」則相當於皮。總之,我們從這裡也可以看到「幽玄」特殊的形式被扭曲。同樣是假借定家之名的《愚見抄》,也在談論和歌十體。除了將幽玄之歌分為行雲和迴雪二體之外,又說幽玄「有『心幽玄』、『詞幽玄』兩種。今日的和歌屬於詞幽玄」。

在這裡,幽玄體有了兩種不同的分類法。由此可知,當時和歌藝術的種類,已經被劃分得相當細緻。同時,又與藝術要素「詞」與「心」(形式與內容)的分析結合,以至有了如「詞幽玄」這樣的說法。如此,「幽玄」概念便脫離了原本的模樣,完全成為用來表示單純的外部形式特徵的概念了。

1　達摩宗：達摩本義則是「佛法」（Dharma）；達摩宗派指以神秀、惠能、神會等禪師為中心的佛法派和歌。

2　晴の歌：指歌的內容不是涉及私人生活故事的歌，與談論私人情感的「褻の歌」為相反詞。

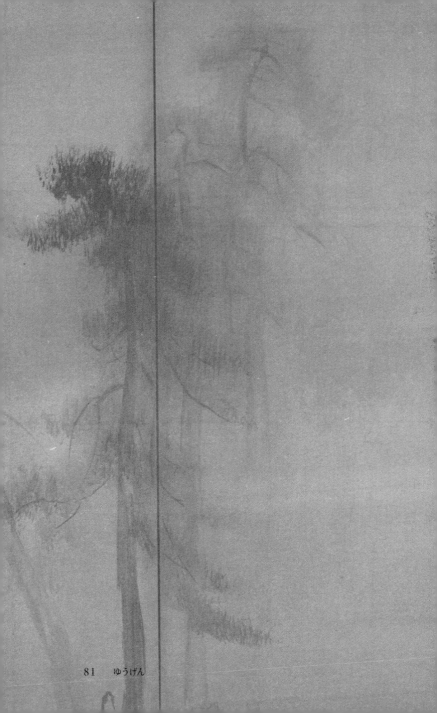

81　ゆうげん

所謂幽玄，就是有心，卻不訴諸於詞。

薄雲遮蔽月光，滿山紅葉被籠罩在秋霧中，如此風情就是幽玄之姿。──正徹

僧人與能樂師的幽玄

正徹、心敬、世阿彌、禪竹的幽玄概念

關於中世的幽玄概念，室町時代（1336—1573）傑出歌人正徹[1]的歌學書《正徹物語》（或稱《徹書記物語》）給了我們許多啟發，在此要探討書中所提及的「幽玄」概念。正徹舉了和歌〈暮山雪〉為例：「雲籠雪山，暮行山中，苦無雲梯過雪峰。」並且下了以下評注：「此為行雲迴雪之體，受雲風吹拂，有彩霞籠罩，令人感到趣味、豔美。雖然有種無法言說的飄泊感，但確實是一首至高無上的歌。」行雲迴雪體就是幽玄體，這段評論雖然將幽玄視為一種形式，但同時我們也可以看出它的概念中包含了美的價值。

另外，正徹還舉了一首以春戀為題的和歌：「朦朧黃昏見戀人，明月光下憶彼容。」他評論道：「月光被薄雲遮蔽，花草被晚霞籠罩，此情此景，心與詞都難以表達，這就是幽玄的柔情所在。」這裡，正

徹的想法似乎是幽玄美近似幽婉，這恐怕是受到了定家以來固定的「幽玄」思想的影響吧。他又說：「幽玄體只有眞正『在其位』者才能體會。許多人提及幽玄，但那只是餘情，而非幽玄。或者有人將物哀的文體說成是幽玄。定家曾提及，紀貫之的歌風有力，卻不及超凡的幽玄之歌。」（引自岩波書店《中世歌論集》，歌學文庫本《徹書記物語》中的記載稍有不同）。

正徹說幽玄並非單純的餘情，也不是物哀，從這些論述中可以看出，正徹的幽玄超出了形式概念的範疇，含有價值意義，並將幽玄體置於相當高的位置。

《正徹物語》下卷再次說明了幽玄，他寫道：「吟詠和歌，以無意

的言語爲貴，自然脫口而出、不說理的幽玄中也有柔情，這才是好歌。極上之歌皆在理之外。違者不會動人。」和歌不說理，和歌在理之外，正是「幽玄」最重要的意涵。正徹在後面的段落又舉了一首自創的和歌：「海風卷沙石，岸邊柏樹老，松葉聲聲枯。」在吟詠這首和歌時，正徹腦中浮現出藤原家隆的這首和歌：「風吹岸，松籟響，月光寂，老鶴一聲鳴」他明言：『這首歌給予聽者山巖生蘚苔、星霜已千年』的感受，彷彿是作者置身仙境下吟詠之歌，是氣勢強盛之歌，卻不是幽玄體之歌。」由此可以看出，正徹把長高體（或強力體）與幽玄體嚴格區分，似乎是受到了定家以來傳統和歌形式的束縛。然而如果是俊成等人來看這首和歌，或許會讚賞其中的「幽玄」之美吧。

正徹還曾這麼談論幽玄：「作歌常有悔恨。回想，有些非我本意。

作眾人稱好的歌，往往會違逆本意。而吟詠幽玄之歌無法得到他人理解也是遺憾。」由此可見，他認為表現幽玄意涵的歌，是有高度藝術價值卻難入俗耳的。最後，有關正徹的「幽玄」概念，我們還可從以下引文得到最佳解釋。他先以〈落花〉為題：「以為花開，一夜夢醒花落，白雲如櫻染峰。」

接著評論此文：「為幽玄體之歌。所謂幽玄，就是有心，卻不訴諸於詞。薄雲遮蔽月光，滿山紅葉被籠罩在秋霧中，如此風情就是幽玄之姿。若問何處是幽玄，卻不好言說。心中無幽玄之人，認為晴朗無雲的天空才耀眼。而幽玄，正存在於說不清何處有趣、哪裡美妙之處。源氏見繼母藤壺妃時有歌詠道：『似夢難分』，正是幽玄之姿。」

由此可見，正徹的「幽玄」是《源氏物語》中的情趣，是優美、豔美，帶有神秘或夢幻的色彩，其中混了難以用邏輯說明的分子，呈現出飄渺趣味。而他這樣的解釋，成為中世紀幽玄概念的中樞。正徹在《正徹物語》的結尾處提出：「究竟何事何物我們會稱為幽玄呢？」他舉《愚秘抄》中襄王與巫山神女的傳說[2]說道：「這種眺望朝雲暮雨的姿態，就是幽玄體，幽玄存在面面相視者的心中，豈是心裡清楚又能訴諸言語之事物呢？飄泊的心能夠稱為幽玄體？錦衣羅袖的女眷四、五人對著南殿盛開櫻花詠嘆的情景，能夠稱為幽玄嗎？若有人問幽玄在何處？幽玄便已經不存在了。」

上文正徹所謂的幽玄，強調的就是用言語無法說明的微妙的趣味。

他舉南殿的花為例，其實不如說是單純的優豔或豔麗之美，對此特別

冠以「幽玄」一詞，是否恰當我還抱持疑問。但另一方面，正徹在上文引用的文章中，又明確指出幽玄一定是在心裡，這一點值得我們注意。

到了心敬[3]，更強調幽玄在心靈方向的思考。心敬在《私語》中寫道：「歌道便是將幽玄體置於心中的修行。古人云，一切歌句都與幽玄有關，修行時須以此作爲最高宗旨。不過，古人所謂的幽玄，與今日大多數人的理解不大相同。古人所謂的幽玄，以心爲重。但大部分的人卻理解爲修美的修辭表現。」可見，這裡心敬傾向將定家的「有心」與「幽玄」合而爲一。

這個時期歌學上的幽玄概念，開始加入了能樂領域的討論，在世阿

彌十六部集中，《花傳書》、《申樂談儀》、《能作書》、《覺習條條》、《至花道》等著作皆頻繁使用了幽玄概念。概括說來，世阿彌所說的「幽玄」，其意義基於定家以後歌道中的幽玄概念，似乎還更強調優、麗、微、妙的情趣。本來能樂與歌不同，是直接訴諸視覺的藝術，但是我們似乎可以感受到，世阿彌對於幽玄，似乎常將幽玄的意義限定在柔和、婉美這樣的美感形態。

例如，從以下引文，可以見他對於「幽玄」涵義的個人解釋。「⋯⋯要在心中領悟幽玄與強韌之不同。兩者皆存於對象自身當中。例如，人有女御、更衣、舞伎、美女、美男，草木中有花草，凡此種種，其形是幽玄之物。又或如武士、蠻夷、鬼、神，松杉草木之類，凡此種種，大多屬於強韌之物。若能巧妙模仿萬物種種，那麼模擬幽玄時，

自然是幽玄；模擬強韌時，自然是強健……」（《花傳書》）

然而從另一方面來看，世阿彌不僅思考了「幽玄」概念的價值，甚至將「幽玄」視為能樂表現的「第一原理」。例如在論述「能」的等級問題時，他說：「有的人生得幽玄之美，此為上位；有的人不具幽玄之美，只是擅長扮演主角，這並無法成為幽玄……仔細想來，幽玄是天生之物。擅長扮演則是因為經驗積累。這一點在心中要有定見。」

以上我只舉了世阿彌在《花傳書》中的幽玄論述，他於其他著作對「幽玄」一詞也有相關的解釋，總體看來，我們不難想像，世阿彌的相關論述也與許多歌學著作中的論述一樣，將具體化的幽玄形式，與抽象化的幽玄價值有所混淆了。

進一步來說，世阿彌的能樂論明顯受到了《愚秘抄》等書的影響，在《至花道》書中，他也將書道中關於皮骨肉三體的論點應用在能樂論中。有趣的是，《愚秘抄》將「皮」對應於「幽玄」，只取其柔和之意，對此似乎並沒有做出太高評價。另一方面，世阿彌思考「幽玄」時不是思考它的價值，因此在引皮骨肉三體論用於自說時，便顯得有些局促。他說：

「如果要指出藝術形態中的皮骨肉，首先，一個人天資聰慧，具備了名家高手的潛質，這是骨；歌與舞學得全面且精，並形成自己的風格，叫做肉。」

「將以上優勢良好發揮，塑造完美的舞台姿態，叫做皮。」

「天生的潛質爲骨，舞歌的練達爲肉，人表現出的幽玄爲皮。」

「成就幽玄，是皮風的藝劫。」

「若與見、聞、心三者結合，則見是皮，聞是肉，心是骨。」

由此可見，能樂論中的「幽玄」的概念不外是歌學中的「幽玄」的運用。相比於世阿彌，「幽玄」的概念到了禪竹[5]的《至道要抄》，有了更深廣的意涵。

「凡幽玄之物，在佛法、在王法、在神道，不在於我。關鍵在於盛氣姿態，至深至遠，柔和卻不負於物，姿態調和。五行之金[6]是幽

玄，明鏡是幽玄，劍勢是幽玄，岩石是幽玄，鬼神也是幽玄……然而，不知真正性理者，不能言幽玄。」

概觀上述各文獻中關於中世歌學中的幽玄概念發展，我認為似乎可以得出以下結論。首先，在古代，原始形態的「幽玄」概念一直搖擺於一般的價值概念與尚未定形的形式概念之間。到了俊成，則試圖將這兩種涵義融合統一並發展出更高的層次。同時，幽玄在歌道中的「形式」意義，也比忠岑十體等的層次更高，甚至可以說發展出了和歌的終極理想形式。

然而，與其說俊成提出了如此的理論說明，不如說俊成這個人對於美的理想，讓他的和歌創作自然地朝著這種方向發展。俊成是當時

歌壇第一人，不難想像此後以他為典範而思考和歌的人（例如鴨長明等），會自然流露出將幽玄的意義置於最高境界的傾向。不過，俊成本人在和歌的判詞中，並不常使用幽玄概念作為評語，而且被他評為幽玄之歌的作品，有時也判為劣敗，所以，不可否認，在他的和歌評論中，幽玄仍含有一種單純的形式的意義。

到了定家，又將俊成融合為一的「幽玄」概念再次明確分離，他將俊成幽玄的價值概念，置換為新的「有心」概念。並且，同時將「幽玄」概念限定為一種形式，即便殘留了多少的價值意義，其價值也不表示最早的藝術性價值的最高層次，而是與其他各種歌體並列，主要用來表示多首和歌中某首具有特殊性格的作品。即便狀況完全不同，這一點卻與瑞士美學家沃爾夫林（Heinrich Wolfflin，1864—1945）

所提出的理論——對於古典與巴洛克藝術的形式，將它藝術上的價值與品質的概念完全分開——幾乎相同。

正如文學史家所指出的，從俊成到定家，對於幽玄概念的解讀會有所不同的根本原因在於兩人人格個性的差異。俊成性格重情感，他的思維方式是綜合性的；相反地，定家是知性、分析型的性格。從另一個角度看，幽玄概念的演變，正是日本人對於歌道美學的反思下的自然發展。這其中具有怎樣的意義，我將在下一節中論述「幽玄」與「有心」的關係時再談。

在定家（或假借定家之名）流傳下來的歌學書中，「幽玄」幾乎都是形式上的概念，其意義也越來越窄化。到了真正理解俊成與定家的

和歌傳統的正徹、心敬的出現，幽玄的地位才再度被提升。雖然「幽玄」還是被作爲傳統的「幽玄體」概念，但它不再是單純的餘情體；意義上含有餘情、搖擺不定的情緒，或者飄渺的意思，但也含有更高層次的美學價値的意義，以至於無法從言詞上掌握。也就是說，日本歌道已經明確顯示出將幽玄視爲一種理想的、最高級的美學境界的傾向。

今天，我們可以在正徹等人所說的幽玄是「存在於心」的、幽玄是「心之豔」的言論中察知其意圖。到了世阿彌，「幽玄」的意義有偏重優美的傾向，正如上文引證，對於能樂這個特殊的藝術而言，幽玄含有重要的美學價値。

順帶一提，在東洋畫的討論當中，鮮少強調幽玄這個概念。只有畫家雪村的《說門第資》一書中有這樣一段文章：「唯觀天地之形勢，觀自然之幽玄而成畫，乃道之至妙也。」在雪村看來，畫道是一種「仙術」，所謂「自然的幽玄」似乎是依據老莊思想而出現的用語，光從他的畫論我們並無法看到他對「幽玄」本身的解釋。然而，我們仍然可以從雪村那些畫破了「自然的偉大力量」的畫作中，體驗到「幽玄」的美的意義（參照岩波講座：日本文學，福井利吉郎先生談水墨畫）。

1　正徹（1381—1459）：室町時代代表歌人、臨濟宗僧人，原名為清巖正徹，留下近二萬首和歌，開創出帶有象徵性、夢幻性的獨特幽玄歌風。

2　襄王神女：出自中國宋玉的楚辭《神女賦》。

3　心敬（1406—1475）：室町時代歌人、天台宗僧人，正徹的門生，歌風特色是凝視表現對象。

4　世阿彌（1363—1443）：日本猿樂（能樂前稱）大師，以結合語言、動作、歌舞、戲劇等藝術，並加入幽玄美，完備了日本能樂的奧義與形式，著作《風姿花傳》，被視為日本藝術論經典。

5　禪竹（1405—1471）：世阿彌的女婿，日本猿樂師、能作者。

6　五行之金：亦指人因為生年而具有的脾性與氣質。

幽玄的深遠感不單是時間上的、空間上的距離，還帶有一種特殊的精神性意涵，所以有時候幽玄會藏有深刻難解的思想。

和歌中的幽玄與歌心（藝術的主題、內容）與詞姿（藝術的外表、形式）有關，我們必須從追究這兩方面的關聯性去接近幽玄的核心。

第五章

幽玄和有心

藝術的主題與藝術的形式

追溯幽玄概念的美學意義的變遷，有一個重要的問題是「幽玄」與「有心」的關係。最近，在日本文學研究中對於二者關係的探討已是百家爭鳴，但在此我只打算談論自己的看法。從美學的角度來看，有關「幽玄」與「有心」，一方面與上文談到的價值概念與形式概念的關係有關，另一方面又與所謂「心詞」的問題，即歌心（藝術的主題、內容）與詞姿（藝術的外表、形式）有關，所以我們必須從追究這兩方面的關聯性去接近幽玄的核心。

透過以上的考察我們已經很明白這個問題的關鍵因素。而從歷史的角度來看，在借定家之名寫成的《愚秘抄》中我們可以看到這樣一段敘述，文治年間（1185─1189），許多歌道行家被召集到（京都皇宮內的）仙洞御所，就和歌的至極體徵求意見，俊成卿主張所謂至極體

就是有心體，他說：「不過，有心體也有多種形式，詞語所表達的心端正而誠實，富有暗示，自然淳樸又有趣，不落俗套，可謂真正的有心體。」此後，在元久年間，歌人又一次被召集到皇宮再次論及這個問題，寂蓮[1]、有家[2]、雅經[3]、家隆[4]等人，皆認為幽玄體已達至極，通具[5]則認為對有心體、幽玄體、麗體三者皆難捨棄，顯昭[6]則取麗體，攝政大臣則表示贊成俊成卿的看法。

書中寫道：「天皇也表示同意這些看法。但我並不是一定要追隨家父，只是表達我自己的看法，我也堅定認為有心體可以視為至極。」

由此看來，當時歌壇的一流歌人寂蓮、有家、雅經、家隆等人，都認為「幽玄體」是和歌最高的形式。相對地，俊成、定家父子等則把「有心體」置於最高位置。但是，我們留意《愚秘抄》是一本偽書。實際

上無論是俊成的歌論還是其和歌判詞中，很少看到有心體這個概念。

我們可以說，俊成在種種歌體中選擇的是「幽玄體」。因此，今日一般認為俊成強調「幽玄」，與極力主張「有心」的定家是對立的。而所謂定家的意見，只以《愚秘抄》為根據並不可靠，必須從《每月抄》等文獻中尋找依據。在那裡，定家亦明確地說：「沒有比有心體更能代表和歌的本質了。」

然而，定家所謂「有心」的價值並非單義而明確的。正如他在《每月抄》中所說，和歌有十體，但在十體之外，還有一種「秀逸體」。對此他論述道：「在和歌中可以稱得上是秀逸體的，應當超脫萬機，不拘泥於事物，不屬於十體中任何一體，但又皆備當中各體。這樣的和歌，彷彿一富有情趣、心地爽直、衣冠齊楚之人。」又說：「詠歌時

必須心境澄澈，不倉促構思，從容不迫吟詠出來之歌，無論如何都是秀逸。這種歌的歌境深遠、用詞巧妙，且餘韻無窮；它的詞意高潔、音調流暢、聲韻優美、富有情趣，形象鮮明，引人入勝。歌並非矯揉造作，而是認真修煉，功到自成。」

由此可見，所謂秀逸之歌，具備了十體，或者至少四體（幽玄體、事可然體、麗體、有心體）的優點。定家認為，其他諸體都要具備有心這一條件。所以，在我看來，其結果是「有心」已不再是一種形式而是「價值概念」了。我認為，定家的「有心」，正是這個「秀逸體」，或是《愚秘抄》中所說的「至極體」所包含的價值意義。

在此，當我們再次思考俊成的「幽玄」概念時，便能無誤地辨別出，

俊成的「幽玄」至少在當他談論幽玄的價值的主要意義時，指的是統一了和歌心詞的完整美學內涵。尤其是在他的和歌判詞中有時會將「心」與「詞」分開，只單方面將「幽玄」作為一種美學述語，不過是當時一種習慣性的批評表現手法。

如今，當我們思考全面的美學創作內涵中屬於和歌本質的「心」、「詞」、「調」、「姿」等元素的意義時，就會看到在美學上，和歌的要求與所有藝術的形式一樣，各種因素不可分割地絕對密切結合。如果將它們分別以「思想內容」或「感覺形式」來分析，認為透過它們的結合，藝術本質內涵方能形成，這種想法無疑是心理派美學的流弊。

然而，人類所謂的藝術意識，在發展到某種階段後，帶著藝術反省

的心理，多少會在純粹的美學態度與反省態度之間動搖，這是不可否認的心理事實。因此，在這樣的藝術意識中，我們注意的焦點，有時候也可能會是在一首和歌的觀照或繪畫時機上，有時候在語言風格或格調上，有時候則是在回顧契機及其他情景中流動。當然，這些事實與美學體驗中的價值統一性並不矛盾。從這個角度出發，被稱為幽玄的美學內涵，是作為一種歌學美學體驗的創作與接受的完整過程的產物；而心、詞、調、姿等一切要素，不外乎是將這種美學產生的特別方法，在個別的時機下的客觀化產物。

因而，規定了美學產生方法的各種時機，與所產生的美學內涵絕對不可分離。例如，即便是「てにをは」的一個助詞的不同，也會帶來詞序的細微變化，無法避免會對被磨練到如針尖般敏銳的美學體驗

的價值內容的性質產生影響。俊成的「幽玄」概念無疑就是在這個層面上對和歌整體的美學價值內容作出了規範，在《民部卿家歌合》歌合會的最後，俊成提到：「……詠歌不一定要像繪畫那樣用盡各種色彩，也不一定要像木匠那樣雕刻各類紋路。」此外，上文中曾經引用過：「凡和歌……無論是作歌還是詠歌，都要有豔、有幽玄。」從這些句子中，我們可以窺知俊成的想法。

俊成還說：「在詞與姿之外，還需要有景氣。」要理解這句話的意思，首先要理解「景氣」的意義。「景氣」一詞首先可以解釋為「觀照性」或「想像觀照」，這裡所說的景氣，從前後文來看，單純做此解釋是不夠的。它不僅是一種心像的觀照性，更是如上述作為美的生產方法客觀化的詞與姿等所具有的一種不可思議的力量——一種微妙的

「驚異」的美學創造性。

因此我們可以說，幽玄一定要伴隨餘情，但餘情未必是幽玄。顯而易見，幽玄必定在詞姿之外需要加上景氣，但單是想像上的觀照也不能稱為幽玄。恐怕對俊成來說，一種超越了心理學條件之上的更直接的具美學價值的藝術特殊體驗，才能用「幽玄」這樣的詞彙來表達。

另一方面，在思考定家的「有心」概念時，我認為，他對於幽玄的價值概念，較之俊成的「幽玄」，或者寂蓮、家隆等人以「至極體」所評價「幽玄體」，在美的產生的意識上，有更敏銳的觀察。我甚至認為，定家是為了強調美的產生的主體——「心」的意義，才提出這個概念的。也就是說，定家借此把俊成等人的幽玄體驗的美學反思，向主觀方向推進了一步。定家既然明確提出了形式論，卻導致作為價值概念

的「幽玄」與「有心」常常被形式概念擾亂。「有心體」或「幽玄體」的形式一旦被客觀化，其概念有時就會被推向非常狹隘或淺薄的境地。

同時，「有心」裡的「心」的意義，也從美學價值的創造主體，轉化為完全非美學的道德意義，乃至理性知性的意義，這就混淆了「幽玄」與「有心」的價值。這裡我就純粹的價值概念來考察幽玄與有心這兩個概念，恐怕會引起不少人的異議。我認為有必要將自己的觀點闡述得更加徹底，以下我將從「價值」與「形式」的觀點來闡述，彌補上文的不足。

1 寂蓮（1139—1202）：俗名為藤原定長，平安末期、鎌倉初期的歌人、僧侶。

2 有家（1155—1216）：藤原有家，平安末期、鎌倉初期的歌人、公卿。

3 雅經（1170—1221）：飛鳥井雅經，平安末期、鎌倉初期的歌人、公卿。

4 家隆（1158—1237）：藤原家隆，鎌倉初期的歌人、公卿。

5 通具（1171—1227）：源通具，鎌倉初期的歌人。

6 顯昭（1130—1210）：俗名為藤原顯昭，平安末期、鎌倉初期的歌人、僧侶、歌學者。

人類所謂的藝術意識，在發展到某種階段後，帶著藝術反省的心理，多少會在純粹的美學態度與反省態度之間動搖，這是不可否認的心理事實。

第六章

論東西方的藝術形式定義

首先，我想暫時撇開目前的討論，簡單地批評探討藝術史上的形式概念，這有助於我們進一步確認日本歌學的體裁特性。近年來，西洋美學界喚起了人們對藝術形式的注意與關切，光是概念上的討論，就有佛克德[1]（Johannes Volkelt）、凱恩茨（F. Kainz）等人發表了相關論文。這些論文的中心論題可以說集中在區別形式概念中，價值性或者是規範性的意義，與非價值性或者是敘述性的意義，並探討二者的關聯。後者所指的形式概念，便是脫離價值判斷、單純被使用於敘述的形式概念。一般而言，今日美術史上我們見到的藝術形式，大抵都是這個方向。

相對地，價值判斷上使用的形式概念，典型例子像是歌德（G. W. Goethe，1749—1832）對形式所做出的規定。與單純強調自

然模仿與主觀表現的「Manier」（技巧）相比，歌德強調更高一層的綜合階段，認為那才是藝術表現的最高境界，並使用了「Stil」（樣式）一詞來表達這種境界。在歌德看來，藝術的最高理想，是對自然的深奧真理以直觀的方式表現，而且這種真理，絕不存在於自然的客觀形態上的真實性，也絕不是存在於人類主觀印象上的直接性，而是在兩者之上更高層次的綜合之物，能夠表達這層意義的就只有「Stil」。比較下，佛克德在其關於形式概念的論文中，認為形式概念無論在任何場合都含有積極的價值判斷。他認為，所謂形式，經常意味了實現藝術本質所要求的形式規定，或者是滿足了藝術及藝術發展的內在條件所具有的形式特性。佛克德這樣的看法，明顯地與他將美學視為最大限度的規範性的學問的根本立場有關。

但是，僅僅如此還無法明確形式的價值意義。我們再來看看凱恩茨的觀點。凱恩茨也認為，在形式概念中有兩種情況——與價值判斷無關，或與價值判斷有關。後者，即形式所具有的價值意義來自藝術上一定指向中的「本質法則性」的充足，他把這種情況稱為「價值的合法化」。例如，當人們說「這個建築是哥德式（Gothic）的」，是不帶任何價值判斷的純粹敘述，但是，當要表明這個建築為藝術品，真正滿足了哥德式建築藝術的要素，這就含有價值判斷了。同樣地，當我們說「這是一首抒情詩」，似乎並不包含價值判斷，但是在表明這首詩真正具備的抒情詩元素時便含有價值判斷。凱恩茨在做出此論述之後指出：「原本的價值判斷的形式，不僅是指本質條件的充足，而是指藝術的形成必須在顯示出整體和諧、有機性關係，或獨創性的狀況下才算成立。」總之，凱恩茨提出的「Wertlegitimation」（價值合法）

一詞，成了我們進一步思考這個問題的動機。

在我看來，對於形式的價值和規範，有必要區分為二。第一種情形，是考量藝術價值的質或程度的規範；第二種情形，則是賦予（與其他價值內容相比下的）屬於該物的藝術性（或是美的）的價值內容特性的規範。前者表示的是藝術在一定價值上的發展及到達的位置，後者表示規定出各種價值的價值內容構造。

上述歌德的形式概念明顯屬於第一種，凱恩茨所探討的價值概念，大抵也屬於第一種，而佛克德的觀點，似乎主要思考的是第二種意義的價值概念。不過，問題並不在於區別，而是第二種價值判斷，與脫離價值判斷的純粹敘述性形式之間的關係。想來，凱恩茨所謂的「充

117　ゆうげん

足的本質法則性」，在形式上適用於一般的認識判斷。為了使這種區別真正產生意義，必須將它特別解釋為「美學價值的合法化」。

然而，這樣一來，在關於藝術形式的判定中，使其價值「合法化」的根據，就不在於其形式的特殊內容（例如是哥德式或抒情詩），而是在於一般藝術形成或藝術創造的品質了。這種特殊的形式概念無論在任何情況下，最終都是脫離價值的，在形式判斷中加入價值的意義，反而會與來自其他方面的價值判斷的結果混淆。可以說，凱恩茨關於價值意義的思考還有一些曖昧之處，而這恐怕是在思考藝術價值時，偏向所謂客觀主義的藝術觀念造成的。

我認為，當今現象學方向的美學探討形式概念的敘述意義、價值意

義之間的關係時，一切美學的形式概念經常含有幾分的價值判斷，而我傾向將兩者嚴密區分。

兜了一些圈子，現在回到主題：從價值與形式的關係，來看對「幽玄」和「有心」這兩個概念。之前的章節我談到了一般性的「幽玄」概念，並主張應該區別其價值與形式，也就實際的文獻包括歌論和判詞等作探討，又與西洋美學中的形式作了比較。「幽玄」的價值在許多情況下正如歌德的概念，在於表示藝術價值的最高層次（儘管一旦超出這一限度，情形完全不同）；而作為單純形式的「幽玄」，與現代美學一般的形式概念相同，偏向於一種帶有規範性價值的敘述。

若僅是如此，問題還算簡單。看看日本的形式論，例如歌道中的體

裁論或歌體論，會發現其中存在了西洋形式論鮮少明確解答的特殊情況（當然西洋藝術並非完全沒有涉及），上述的價值概念與形式概念總是糾纏一起。即便在西洋美學中，比如「古典」一概念也有價值與敘述意義混淆的情形。現在幾乎沒有這種意義上的混淆，是因為德國浪漫主義派詩人史萊格爾（Friedrich Schlegel，1772—1829）將近代藝術從古代藝術畫分出不同的價值範疇，再加上近代藝術史的科學性已然確立。然而，今日的西方，倒是有一些藝術學者過度地要求科學性，甚至試圖把第二種情形下的價值規範歸併到純粹的形式概念。

東洋式的或者說日本式的美學意識往往與民族特殊性息息相關，傾向將自然美與藝術美以獨特方式綜合並統一，一種特別的根本的綜合方向儼然成為藝術論的基調，日本因此無法像西方一樣，將「美學

性」和「藝術性」區隔，容不下分離美學與藝術學的理論。

在我看來，由於這種根本性的傾向，在日本的歌道中，原本將價值意義的第一種情形與第二種情形合二為一的「幽玄」與「有心」概念，有時會呈現單純敘述的傾向（如定家的十體論）；另一方面，原本複雜的價值意義受到牽制，以至在體裁論與歌體論的某些場合被劃分不同種類的各種形式。

對於圍繞「幽玄」或「有心」概念的中世歌學形式論的思想，我認為有必要做以下的結構分解。（一）是單純的歌體。也就是比較上可客觀識別的詞與姿等的特徵，表示和歌形式規定的形式概念。（二）是表示和歌的藝術性（或美學）價值最高形態的形式概念。（三）是表

示價值等級裡的最高級，放在由上述（一）分類而來的各種歌體範圍下思考。（四）是超出單一歌體的範圍，考量其在各種歌體的相互關係。

上述的（一）沒有太大的問題，但我們必須注意（二）、（三）、（四）之間的關係。例如在（三）之中被置於最高位置的價值，顯然無法成為（二）的意義上的價值。在所謂「事可然體」或「鬼拉體」等形式中，有被認為是最高等級的秀歌（秀逸的和歌），但那不過是作為一種歌體的最高等級。還有，（四）只考慮到各種歌體的優劣，並非是直接表示上述（二）的價值判斷（例如俊成在歌會上判為幽玄體的作品最終被評為落敗，這件事也可以解讀為，當和歌形式不同時，問題會稍微複雜一些）。

我暫且把（二）稱為「價值形式」，把（四）稱為「形式價值」。事實上，前者意味和歌中一般的最高等級，後者意味著在最高價值的和歌中所見的形式範疇。想來，俊成等人將「幽玄體」置於首位，定家則相對地將「有心體」置於首位，這種情況當然應該作為上述的「形式價值」的問題來思考。俊成與定家的歌風相異，分化了表示最高「形式價值」的概念，這是我們不能輕視的事實（平安後期歌論書《歌仙落書》對俊成的風格做了以下描述：「以高遠澄靜為先，亦有優豔……如狂風暴雨下落日時分的庭中老松，幽遠琴聲如朦朧之氣逼近，飄飄渺渺。」而對定家的歌風的描述則是：「體裁存義理，意深詞妙，嚴謹亦有趣……讀來如在自家庭院研磨玉石，如樂室傳出的陵王舞曲。」）。

然而，從美學的立場來看，比起這種「形式價值」的問題——即最高價值的和歌所在的形式範疇，我們更關心的是體現最高價值的內容本身。具藝術性或美學價值的最高級和歌，也就是俊成「幽玄體」的秀歌、定家「有心體」的秀歌，都有其美學價值。而「幽玄」與「有心」無論如何明確地區分，在「價值形式」的終極意義上，就好比是構建中世歌學的三角形兩邊，終究會交會在頂點。

1 　德國哲學家、美學家。移情派美學代表，著有《美學體系》（1905）、《美學意識論》（1920）等相關著作。

「心之豔」是「幽玄」

——心敬／《私語》

「黃昏野原秋風沁，鵪鶉不見深草裡」——藤原俊成

第七章

幽玄如何成為日本民族的美學焦點

本文中，我將主要從價值與形式的區別來探討日本中世歌學中的「幽玄」美學。在此，我想再加以進一步明確「幽玄」這一概念如何成為日本民族的美學焦點（暫且不論日本文學史與日本精神史），在這層意義上再闡明「幽玄」究竟是怎樣的一種美學形態。

中世歌學者的說明當然是我們的首要參考資料。而另一方面，我們也清楚無法期望他們的言論具有美學反思的價值。即便他們是直觀或深入敏銳地體驗到幽玄之美，我們也無法期待他們的言論中出現「概念性」的語言來精確說明幽玄。在這點上，他們或許引用了一些被視為幽玄美的和歌，或舉出一些譬喻性事例，這些固然傳達了他們直接體驗到的幽玄美，但是個別的和歌或個別事例究竟何處、到何程度與「幽玄」意象一致，還是個問題。不如說，正是由於只明確了部分意

義，才引發了我們對這個概念的誤解和扭曲。然而，考察「幽玄」的概念時，我們所能使用的直接根據也只有這些文獻。現代在探討美學概念上，我們多少享有一些自由。若我們能闡釋文獻，體驗「幽玄」美學種類或範疇，或者將它置於美學體系，特別是審美範疇的體系中來思考，那麼，我們也有可能做出新的詮釋。

前文提及，藤原俊成對於中宮亮重家朝臣家歌合上的「白浪破石磯，遠目花散里」、住吉神社歌會上的「晚秋雨後倍寂寥，昆陽蘆庵思京城」、三井寺新羅社歌合上的「清晨出海難波灘，鳥鳴高歌高津宮」、御裳濯川歌合上的「津國難波春如夢，蘆草枯夜渡冬風」及「無心出家身知哀，水鳥離澤秋夕陽」等和歌，都冠之以「幽玄」或「幽玄體」的判詞。

此外，在慈鎮和尚自歌合上，俊成評「冬日枯山風吹，白雪飛舞滿天」為「心詞幽玄之風體也」；在六百番歌合上，對寂蓮的「無涯荒野草茂盛，黃昏籬邊鶉鶉鳴」評道：「此首黃昏籬笆之歌，寫伏見的日暮情景，聽來幽玄。至於籬笆上的黃昏，大家覺得會太狹小嗎？」

眾人皆知，俊成自己的滿意之作是「黃昏野原秋風沁，鶉鶉不見深草裡」，而當時他被廣泛推崇的傑作是「峰間白雲起，宛現櫻花容」。我認為，這二首若是他人的作品，俊成肯定會毫不猶豫地評以「幽玄」一詞。當時，後鳥羽院特別讚賞俊成的歌，稱「和我由衷期待的愚見相符」（《後鳥羽院御口傳》）。後鳥羽院自己所詠的「風吹花海白雲，夜夜晴空月明」也堪稱幽玄之歌。

到了稍微後期，鴨長明的《無名抄》中談及幽玄，強調幽玄的餘情

意義時除了舉俊惠的〈朦朧燈火〉和〈往昔之月〉，還舉出了源俊賴寫下的「鶺啼眞野入江處，浪吹尾花搖秋夕。」他亦舉今川了俊₁在《辨要抄》中的「風拂蓮上珠玉，送涼意，蟬聲起」爲例，認爲「這就是餘情」。鴨長明說：「過分講理則少有餘情，缺乏風姿。」此外，（西行的）《西公談抄》舉出了「過度深遠之歌」爲例，這是上文已經提到的「海風吹來」一首，又以「黃昏門前稻葉搖，秋風吹過蘆屋旁」一首爲「寂靜之歌」的例子。

借藤原定家之名，被視爲僞書的《愚秘抄》中談到了幽玄，舉出「龍田山上樹葉稀，山林深處聽鹿鳴」一歌，並評爲「啊，見幽玄之心詞，難理解，乃歌之精也」。

此外，一樣是假定家之名出版的和歌論《三五記》中舉出「絕望如舊」以及另外二首戀歌作為「幽玄體」的例子。對於幽玄體中的行雲體，則舉出「暗戀焦心，火入雲中散，悲戀無果」（藤原俊成女）及其他兩首，迴雪體則舉了「風吹鳴海潟，引千鳥相思，遠流海上鳴」（藤原秀能）、「盼深山引戀心，山深不及心深」（藤原秀能）、「思故人，凝遠空，雲斷續」（藤原範兼）三首為例子。在《三五記》中，和歌之外還舉出漢詩作品並列，每個例子都不是完整的幽玄，甚至讓人覺得扭曲了「幽玄」的概念。有關室町時代的《正徹物語》對於「幽玄」概念的思考，在談到正徹認為怎樣的和歌是幽玄之歌時，我們引用了「渡雲疑夕」、「薄暮依稀」、「夜間花零」等和歌，以及《源氏物語》中的兩首和歌。

心敬在《私語》中，將「心之豔」視為「幽玄」，舉出了「秋田稻草屋」、「寂寞如舊」等和歌，還有「忘了不歸之人吧，越路歸山何時來」、「山中秋霧重，不見遠方衣袖」、「深山竹葉鳴，思念別離妻」、「心難忘，相會夢鄉」、「歸途思彼人，徹夜空月待」、「問誰拭淚，在此世間路」。

在分析幽玄時，我覺得有必要從以下三個視點來思考。

第一，將注意力集中在幽玄概念的非美學的、一般意義上。幽玄來自老莊哲學與禪宗思想，但是我們未必得以老莊或禪宗思想來說明幽玄。

第二，將注意力放在幽玄概念的美學意義。借用歐德布萊希特（Rudolf Odebrecht，1883 — 1945）的話來說，這是站在效果美學（Wirkungs Ästhetik）的角度上的美學觀。也就是說，幽玄是訴諸我們的心（主要是感情）的心理面效果下的美學意義。如上所述，日本中世的歌論或和歌判詞中所出現的「幽玄」，在許多時候都是從這種觀點去解釋其單面或多面的意義。雖然不是精準符合，但大致說來，上述的第一種觀點下是以「幽玄」的知性意義；第二種觀點則是以幽玄的情感意義為主。

最後，我們要說的第三種觀點，是所謂價值美學（Wert Ästhetik）的觀點，這是綜合以上觀點，在其中心或是根本上，去探討「幽玄」的美學價值內容的成立緣由。第一和第二個觀點是從「幽玄」的體驗

中，分析性地取出其本質，而第三個觀點的基礎則在於對「幽玄」美學的深層構造進行現象學省察，以及思辨性的解釋。以上三點，更簡單地說就是，第一種觀點是一般性的幽玄概念，第二種是心理學上的幽玄美學，第三種則是幽玄的美學價值。

1 ——今川了俊（1326—不詳）：即今川貞世，鎌倉時代武將、知名歌人。

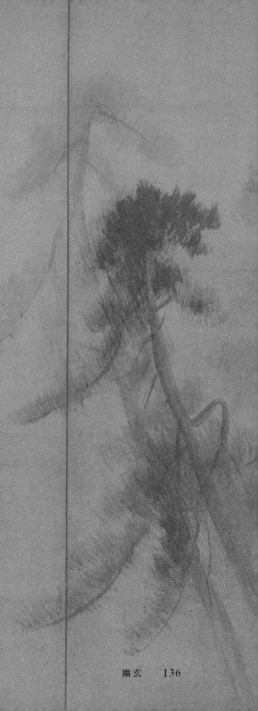

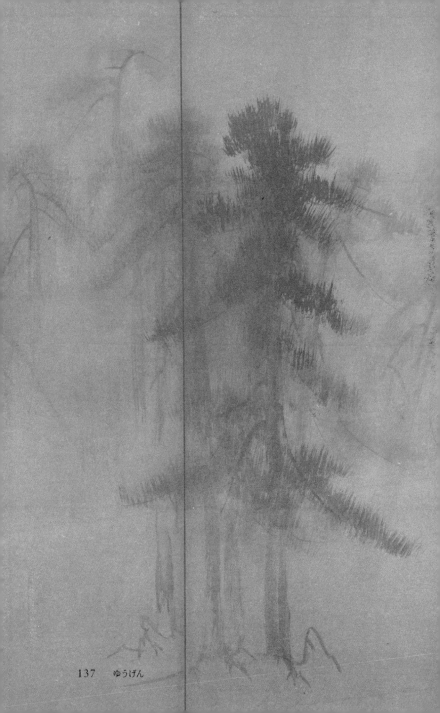

137　ゆうげん

幽玄站在與露骨的、直接的、尖銳的事物相對立的一方，具有一種溫柔、委婉，與和緩。

幽玄是一種具有「飄泊」、「飄渺」感，難以用言語表達的不可思議的美。——正徹

第八章

幽玄概念的美學分析

在上述三觀點中，我想先綜合第一和第二種觀點來探討幽玄概念。

第一種，在對「幽玄」概念做一般性解釋時，我們從字義可以推測得知，幽玄是某種形態的掩藏或遮蔽，亦即不顯露、不明確，收籠於某物的內部，這些都是構成幽玄最重要的元素。正如正徹的「薄雲蔽月」、「霧照楓山」所示，幽玄是當下面對對象的直接知覺被微薄遮蔽的狀態。

由此，自然衍生出第二種意義，也就是微暗、朦朧、薄明。不理解此趣旨的人，自然會以為「晴空萬里是美」。而「幽玄」以上的諸多性質，就美學上的情感效果而言，具有其特殊意涵。但是，幽玄並不等於對於那些被隱蔽的、黑暗的事物的恐懼或不安，不如說，它是站在與露骨的、直接的、尖銳的事物相對立的一方，具有一種溫柔、委

婉，與和緩。同時，此處的幽玄還被添加了一種雲霧瀰漫的朦朧姿態，如定家在宮川歌合的判詞中所說的「事物之心幽然」，帶有一種不追根究柢的大氣、優雅。

幽玄的第三種意義，與以上緊密相關，是指一般的「幽玄」概念中含有伴隨著微暗、隱蔽的寂靜。而應照這種意義的幽玄美學情感，正如鴨長明所說，像是面對著無色、無聲的秋日斜陽，會令人不由自主地潸然淚下；或是，如俊成評為幽玄的和歌所述「時雨寂寞蘆草屋」那樣的心情，或是望向水鳥飛離的秋日沼澤時，所產生的「物哀」之感。

接著，幽玄的第四種意義是深遠。當然這一點與前面的論述有關，

但在一般的幽玄概念中，這種深遠感不單是時間上的、空間上的距離，還帶有一種特殊的精神性意涵，所以有時候幽玄會藏有深刻難解的思想（如「佛法幽玄」）。這一點，就美學意義而言，可以認爲等同於歌論中屢屢談及的「心深」，或者定家所謂的「有心」，或者可以說正是正徹、心敬等歌學大師特別強調的幽玄的代表性意涵。

幽玄的第五種意義，我想指出與以上各點緊密相關的一層意義，就是充實相（Fülle）。幽玄本身的內容，不單是隱藏的、微暗的、難解的，其中還藏有集聚了無限大之物凝結後的 inhaltsschwer（有內容的、有意義的）的充實相。這或許可以說是前文舉出的幽玄諸多性格的集大成，也含有某種本質。正如禪竹所說：「所謂幽玄，人人理解不同。有人認爲僞飾、華麗詞句、憂愁柔弱是幽玄，其實不然。」

《至道要抄》這麼說來，「幽玄」一詞與幽微、幽暗、幽遠等相近詞彙是不是可以分開思考呢？無論如何，我認為，假如把「幽玄」視為單純的形式概念的話，往往會忽略此概念所產生的局限性甚至是扭曲。

這裡的充實相，指的是與藝術的「形式」相對的「內容」的充實性，而日本的傳統歌學已經充分注意到這個問題。例如「詞少而心深，鍛鍊龐雜之物，更有可觀之處」（藤原為家《詠歌一體》），就是在討論這個道理。但是，從美學的觀點來看，這裡所說的充實相，當然與巨大的、厚重的、強力的、壯大的、崇高的等意義密切相關。定家以後，單純的樣式概念中的「長高體」（雄偉壯大）、「遠白體」（崇高，類似長高體）或者「挫鬼體」等，只要與幽玄的其他意義不相互矛盾，

也可以統括到這個美學範疇。飯尾宗祇[1]的連歌論書《吾妻問答》中，提到有關連歌的理想形態，他說：「最重要的是壯大感，幽玄有心」，又說：「總之，要壯美、有幽玄風情」。宗祇似乎將「壯大」和「幽玄」視爲同義。

前文中曾引述，正徹對家隆的和歌「風吹岸，松籟長在，月光亦寂，老鶴一聲鳴」評價爲「豪壯強力之歌體」，「然不屬於幽玄體」。從現在的觀點來看，或許他所說的「幽玄」過於拘謹了。再看看在廣田神社歌合上被俊成評爲「幽玄」的「划槳出海」，新羅社歌合上的「灘波海岸」，還有後鳥羽天皇的「海風吹」等和歌，與上述家隆的那首歌並沒有太大的差別。

幽玄的第六種意義，是指在結合上述種種意義後，幽玄所具有的一種神秘性或超自然性。這是幽玄作為宗教或哲學概念下必然具有的一層意義。這種神秘的、形而上學的幽玄，被感受為美學意識，形成一種特殊的情感指向。不過我要說的是，這裡的幽玄是特殊情感指向本身所具有的意義，並不包含成為和歌題材的宗教思想與觀念。在宮川歌合中，藤原定家將「御跡如流水，宮川設結界」，評為「義隔凡俗，興入幽玄」。在慈鎮和尚自歌合等場合，我們也屢屢見到吟詠佛教的歌，而這類和歌中的「幽玄」並非美學的「幽玄」。在美學意義上，不如說這種神秘感與自然感情（Gefühl）融合一起，是歌之心的一種深厚的宇宙性感情。在這層意義上的幽玄的神秘宇宙感，就是以最純粹的方式表達人類靈魂與自然萬物深深結合後，那剎那間所產生的美的感受。

歌人西行面對水鳥離開沼澤之地的景象而產生的「物哀」感情、俊成面對鵪鶉孤鳴於秋風深草間的感覺，或者是鴨長明遠望秋日夕陽天空潸然落淚的那股感傷，在這些情感中經常包含了幽玄情感。雖然與上述幽玄的形態稍有不同，《愚秘抄》對幽玄體的說明中提到了巫山神女傳說[2]，當中的神秘性或超自然性可以說是往某方向發展，或者是誇張下的幽玄詮釋。

最後，我們要談幽玄的第七種意義。它與上述的第一、第二種意義近似，但又與單純的隱或暗有些不同，不如說是接近不合邏輯的、不可言說的。一般而言，幽玄經常被聯想到幽遠、充滿，指的正是無法言說的深妙諦趣，若轉到美學意義，正是如正徹總喜歡在「幽玄」的解釋中談到的，是一種具有「飄泊」、「飄渺」感，難以用言語表達的

不可思議的美，與美帶來的情趣。像「餘情」這樣的說法，主要也是幽玄在這層意義的發展下，談論和歌在心與詞之外無法表現的飄渺氛圍，以及人與歌共同搖曳的情趣。從效果美學理論來看，對於像歌這種特殊的藝術形式，當談到它的幽玄美，將這層意義視為最重要的意義也不為過。在日本中世歌論中，「幽玄」一詞作為一種價值，在許多情況下都著重在表達這層意義，它後來被限定在幽婉情趣的層面，並且由此產生一種特殊的形式概念。在我看來，作為美學概念的「幽玄」，人們所理解的大多是它的部分意義，偏重於部分卻要思考整體的幽玄，產生扭曲解釋也在所難免。

接下來，我想以以上種種分析為基礎，進行更整體的思考。即以「價值美學」的立場來看，幽玄美學概念的最核心意義究竟在哪裡？

對於這個問題，我只能在此盡可能簡述我的結論。

前文我們談到，當談到和歌藝術的價值概念，應該視「幽玄」與「有心」為同物。另一方面，我們試著分析幽玄，曾假設「幽玄」中的「深遠」，可以對照為美學意義中的「心的深度」、「有心」、「心之豔」。順著這樣的關係來思考，在價值美學的觀點下，我們很容易想像幽玄概念的最核心意義可能就是美學意義上的「深度」。

美學上的深度，終究會與心或精神本身的價值依據，也就是「精神」的內在相通，因而很容易走向非直觀的、非美學的、道德性價值的方向。在日本的歌道中，所謂「心之誠」或「心之豔」或「有心」之類的概念解釋經常指向這樣的方面，這是顯而易見的事實。眾所周

知，在西奧多‧利普斯（Theodor Lipps）[3]的美學中，也強調美的感情「深度」。這個「深度」雖然並不是狹隘的道德意義，但追根究柢它同樣指向精神性的人格價值。

今天我們將美的「深度」真正從「價值美學」的立場來解釋時，就不能只單純地從主觀方向來探討，例如在思考美的「脆弱性」與「崩落性」性格時，不能只著眼於主觀意識的流動，而必須結合對於「美」本身「存在」方式的解釋。

然而，在這層意義上考察「美」的「深度」時，其依據是什麼呢？從美學上又該如何解釋？流入日本中世歌學的幽玄思想，其基本背景確實是老莊或禪宗等東方的哲學。俊成以及後來的心敬、世阿彌、禪

竹等人的藝術論中，多少也有佛教思想的影子，但是他們的美學思想並沒有朝體系性方向發展，其背景的世界觀或哲學，不一定具有藝術觀的邏輯構造。因此，「幽玄」的根基與背景的世界觀完全脫離，僅局限在歌學這一特殊藝術範圍，很快地成為形式概念。

我們從價值美學的觀點解釋「美」本身的「深度」意義時，無論如何都有必要將幽玄思想的世界觀依據置於價值論美學的體系來思考。這當然是一個大課題，不過至少藉由這種方法，我們可以解釋「幽玄」意味的「美」本身的「深度」，從所謂的主觀性概念方向，轉向客觀性觀念方向。

對於美感價值體驗，我一直在思考藝術感的價值，和自然感的價

值的兩極性。相對於前者限定在「美的」世界這一狹小範圍內，要在所謂「自然美」中，將它所包含的藝術性美感（例如藉由藝術性的想像力所產生，或被賦予的東西）以及單純的感性、快感等因素統統取出，那麼自然美最後還剩下什麼呢？

假如將剩下的元素完全視為「中性」的美，要從美學觀點來說明那原本將「自然感情」朝一特殊方向發展，並在此地盤上生長出獨特藝術的東方美學意識，豈不是變得困難或是不夠充分嗎？從這樣的見解出發，對於自然感的美學價值依據，我整理出所有「精神」的自發性意識創造原理，以及在它的另一極被塑形的，委身於對「自然」的純粹靜觀中的超越邏輯、形而上學的意義，在這層意義上，格奧爾格·齊美爾（Georg Simmel）[4]等人在說明藝術表現內容中的終極美學意

涵時，認爲其中存在一種柏拉圖式的根源，或者說是「本質性核心」的象徵。而我，則寧可從自然靜觀的美意識中，來思考那種純粹、全面相「存在」本身的想法（idee）。

在思考美學價值的結構時，我打算以藝術感的價值原理與自然感的價值原理的相關爲基礎，一方面闡明藝術的「形式」與「內容」，另一方面系統化展開各種美學範疇。而後者與現在的論題有直接的關係，我認爲，從上述依據中直接演繹出來的基本美學範疇，有狹義的「美」、「崇高」和「幽默」（Humor）三種，而其他範疇也就是美的異態或類型，大致上都是從這三個基本範疇基於各種具體經驗，以單純或者複雜的形式衍生而來。

這當然只是我的一種嘗試解讀，還需要更多詳細周密的論證，在此就不便多做論述了。這裡我們所談論的幽玄概念，對我來說其實也是上述範疇中衍生出來的一個美學範疇，我們要從討論幽玄概念的動機，到深入探討幽玄概念，最後對幽玄美做出一定程度的結論，從這樣的立場出發，我認為把幽玄美看作是從「崇高」這一基本美學範疇衍生的一種特殊形態，是很恰當的。幽玄美學價值的中心意義，追根究柢是在於「美」本身的一種特殊性，也就是「深度」。而「深度」的根源，我認為與「崇高」美當中具有的一種「幽暗性」（Dunkelheit）在根本上相通的。

如上所述，「崇高」的基本概念，從美學價值體驗來解釋的話，它含有「幽暗性」。在我看來，自然感的美學根據，便是將「存在」本身

的想法的象徵，投射到整個美感體驗的一種有如「陰翳」的東西。所謂「存在」本身的想法（idee）的象徵，簡要地說，是對「精神」創造性的極度揚棄（aufheben），也就是將「自然」的賦予性歸依為全部的「我」，一種沉潛的純粹靜觀，或是徹底達到「止觀」境地，此時，自然與精神，或者說對象與我，合二為一，在剎那顯露出「存在」本身全部；同時，也可以說是「個」的存在朝向「全」的存在，小宇宙（microcosmos）朝向大宇宙（Macrocosmos）擴展，這便是美學體驗的特殊相貌。

　　藝術性的美學價值依據被解釋為一種「美學的明證體驗」或「感情的明證」，從這個角度來看，可以想成相對於「藝術美」的理解中特有的明瞭性，「自然美」的深度中則包含了一種幽暗性。（當然，談到

自然美時，所謂「自然」不僅是人類的外界的自然，也包括了人類的
內部所含有的自然。）想來，幽玄美中特殊的「深度」，主要是建立在
這樣的關係基礎上。在此著作中，我對幽玄概念的美學意義所做的種
種細微分析，也都是從這一中心思想自然產生的。

頓阿[5]在三十番歌合的判詞中，對「遠眺斷涯，水鳥海浪無際，何
處尋明月」這首和歌的評語是：「景氣浮眼，風情銘心」評價是否恰
當另當別論，這裡所說的心的效果，特別是風情銘心之趣，與幽玄完
全相通。這正像我們上文所說的，幽玄，幽玄之歌，也可以稱為是我
們的心在美學體驗的刹那，與整個「存在」結合時的一種感觸。

基於以上想法，我認為「幽玄」作為美學上的基本範疇，是從「崇

高」的美衍生出來的。理論上，它的美學意義未必只限於日本歌道、日本藝術，或是東方藝術。然而，特殊的幽玄美學藉由東方人的美學意識才得到顯著發展，「幽玄美學」在日本中世的歌道中磨練出敏銳的意識，並經過檢驗，這是所有人都必須承認的事實。

1 飯尾宗祇（1421—1502）：日本室町時代的連歌師。

2 巫山神女：源自中國古代神話，為貌美的天帝之女。

3 Theodor Lipps（1851—1914），德國哲學家，關注重點為藝術與美學。

4 Georg Simmel（1858—1918），德國哲學家、社會學家。

5 頓阿（1289—1372）：日本鎌倉時代後期僧人、歌人。